Wolfgang Wiese · Karin Stober

CASTILLO DE HEIDELBERG

T0310939

DEUTSCHER KUNSTVERLAG

Edición
Staatliche Schlösser und Gärten Baden-Württemberg

Créditos de ilustraciones
Todas las ilustraciones Landesmedienzentrum Baden-Württemberg
A excepción de
Imágen de la portada: Staatliche Schlösser und Gärten Baden-
Württemberg (Achim Mende)
Kreismedienzentrum Heidelberg: 4, 25 (todas), 78 (abajo)
Staatliche Schlösser und Gärten Baden-Württemberg, Vermögen
und Bau Baden-Württemberg, Stuttgart: 6, 16, 19, 37, 44 (abajo),
45 (abajo), 65, 67, 71, hintere Umschlagklappe (izquierda)
Universitätsbibliothek Heidelberg: 9, 56 (abajo)
Stadtmuseum Amberg: 12
Bayerische Staatsgemäldesammlung München, Artothek: 13
Kurpfälzisches Museum Heidelberg: 21 (ambas), 22, 23 (abajo), 24,
27, 28, 29, 30 (arriba), 32 (ambas), 33, 38 (abajo), 39 (abajo), 40
(arriba), 42
Stadtarchiv Heidelberg: 31 (abajo)
Freies Deutsches Hochstift / Frankfurter Goethe-Museum: 35, 38
(arriba)
Goethe-Museum Düsseldorf: 36 (arriba)
Schiller-Nationalmuseum / Deutsches Literaturarchiv Marbach
am Neckar: 36 (abajo)
Generallandesarchiv Karlsruhe: 43, 75 (centro)
Landesamt für Denkmalpflege Baden-Württemberg,
Regierungspräsidium Karlsruhe: 46 (arriba)
Georg Dehio jr., Reppenstedt: 46 (abajo)
Mike Niederauer, Heidelberg: 49 (abajo), 51
Stefan Müller, Heidelberg: 50
Interior de las solapas delantera y posterio: Altan Cicek,
mapsolutions GmbH, Karlsruhe
Exterior de la solapa posterior: Detalle de la fachada del Edificio
Otón Enrique

Texto del centro de visitantes, págs. 50/51: Petra Pecháček

Información bibliográfica de la Deutsche Nationalbibliothek
La Deutsche Nationalbibliothek recoge esta publicación en la
Deutsche Nationalbibliografie. Los datos bibliográficos están
disponibles en la dirección de Internet http://dnb.dnb.de.

Traducción: Guiomar Stampa, Barcelona
Equipo de Edición: Luzie Diekmann, Deutscher Kunstverlag
Diseño de las solapas: © JUNG:Kommunikation GmbH, Stuttgart
Producción: Edgar Endl, Deutscher Kunstverlag
Reproducciones: Birgit Gric, Deutscher Kunstverlag
Impresión y Encuadernación: F&W Mediencenter, Kienberg
2ª edición revisada
ISBN 978-3-422-02376-5
© 2014 Deutscher Kunstverlag GmbH Berlin München

LA HISTORIA DEL CASTILLO DE HEIDELBERG

Wolfgang Wiese

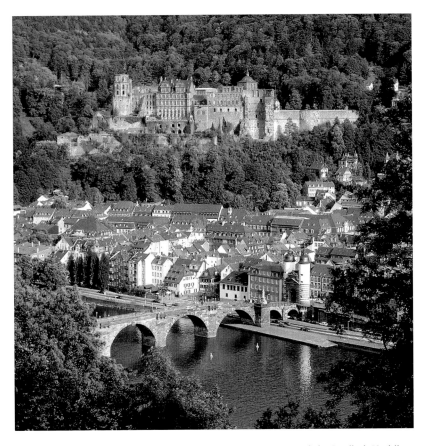

Ciudad y Castillo de Heidelberg con Puente Viejo

Al final del valle del Neckar, en lo alto de la ciudad sobre una terraza del monte Königstuhl, se yergue el Castillo de Heidelberg. En toda su belleza y como símbolo de la historia alemana, el castillo dio alas, como ningún otro monumento, a la imaginación de artistas y literatos. Al entrar en el imponente recinto se despliega ante los ojos del visitante, no sólo la otrora majestuosidad de la que, en su día, fuera residencia de los Príncipes Electores del Palatinado, sino también la tragedia de la destrucción que convirtió el imponente castillo en una alegoría de lo efímero de la existencia terrenal. El ascenso y la caída de la dinastía de los Príncipes Electores palatinos marcaron el destino del conjunto arquitectónico. El poeta Christian Friedrich Hebbel (1813–1863) atisbó en las ruinas una obra que "inmersa en la naturaleza más suntuosa y cuál corona de oro no tiene parangón en este mundo".

FORTALEZA – PALACIO SOLARIEGO – RESIDENCIA: HEIDELBERG EN LA EDAD MEDIA

El castillo de los Condes Palatinos del Rin

Los inicios del Castillo de Heidelberg están estrechamente relacionados con la fundación de la propia ciudad. Esta aparece registrada por primera vez en el año 1196 y se menciona un castillo en 1225, cuando el Obispo de Worms da en feudo al Conde Palatino Luís I "un castro en Heidelberg con su castillo" (castrum in Heidelberg cum burgo ipsius castri). Conrado de Hohenstaufen, hermanastro del Emperador Federico Barbarroja, había heredado las tierras de la Franconia Renana de su tía Gertrudis de Suabia en 1155, convirtiendo Heidelberg en unos de los ejes centrales de sus dominios. A su vez, los Duques de Baviera descendientes de la dinastía Wittelsbach, con Luís I (1174–1231) sucedieron en 1214 a los Staufer, iniciando con ello una dinastía que se mantuvo en el poder casi 700 años.

En 1303, incluso aparecen documentados dos castillos en Heidelberg, el de arriba en la pequeña Gaisberg y el de abajo, el castillo-palacio actual, en la montaña Jettenbühl. Del de arriba sólo quedan restos arqueológicos y algunos esbozos, que apenas permiten hacerse

Matthäus Merian: Vista Norte del Castillo de Heidelberg y del Hortus Palatinus, grabado al cobre, 1620

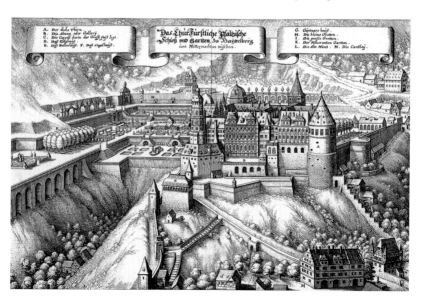

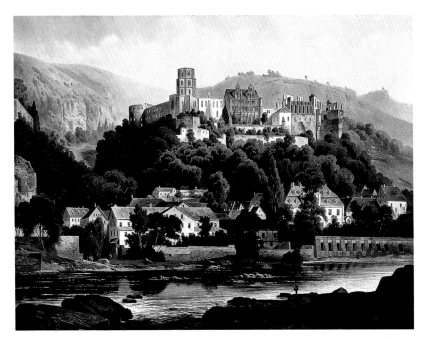

una imagen de cómo pudo haber sido en su día el cas-
tillo. Por el contrario, sí resulta posible hacerse una
clara idea de cómo debió ser el fuerte de abajo, la edifi-
cación anterior al castillo que conocemos hoy. El
esquema de una fortificación con torre del homenaje y
muralla se ha conservado hasta hoy, aunque fue modi-
ficado considerablemente más adelante. La torre del
homenaje probablemente se alzaba, donde hoy está la
"Torre Volada" (Gesprengter Turm), y las cortinas
adyacentes formaban el bastión con foso exterior, que
protegía el castillo hacia la montaña. En el interior
estarían el edificio residencial (Palas) con vestíbulo
principal (Dürnitz), los aposentos de las damas con
calefacción (Kemenate) y la capilla (Kapelle), así como
las dependencias del servicio. Es posible que, al princi-
pio, casi todos los edificios fueran de madera y que
fueran sustituidos progresivamente por construcciones
de piedra. En su día se accedía al castillo por un empi-
nado camino que partía directamente de la ciudad.

Hubert Sattler: Castillo de Heidelberg, óleo, circa 1900

La residencia oficial de los Príncipes Electores del Palatinado

Sin duda, la expansión que convirtiera el Castillo
de Heidelberg en palacio solariego medieval de los

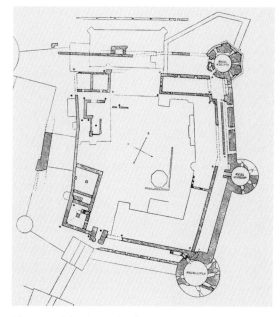

Electores del Palatinado, fue paralela a la evolución de la dinastía de finales del siglo XIII. El Duque Luís II de Baviera (1229–1294) repartió sus tierras entre sus hijos, y Rodolfo I (1274–1319) como fundador de la antigua línea de los Wittelsbach, recibió en herencia las tierras del Rin en 1294. La influyente posición de los Condes del Palatinado se puso de manifiesto por primera vez, pues ese mismo año, Rodolfo contrajo nupcias con la hija del Rey Germano Adolfo de Nassau (1248–1298). Gracias a ese enlace, su hermano Luís de Baviera (1282–1347), consiguió ser elegido Emperador en 1328. El hijo de Rodolfo, Rodolfo II (1306–1353) fue el primer Príncipe Elector del Palatinado en 1329.

Es comprensible que, como soberanos insignes del Imperio Germánico, los Electores Palatinos necesitaran una residencia señorial, representativa de su poder que se alzara sobre la ciudad de forma visible. Esta voluntad se vio reforzada con Ruperto I (1309–1390), fundador de la Universidad de Heidelberg, y condujo a la primera ampliación importante del castillo. Ya no bastaba con una simple construcción fortificada. Su grandeza y estilo debían proclamar el rango del soberano que residiera en ella. El resultado fue un recinto

interior casi cuadrado rodeado por dos murallas. Entre ambas, en las secciones sur, este y oeste había un profundo foso llamado liza. Dado que el terreno cae en una fuerte pendiente hacia el noroeste, fue preciso erigir muros de contención. La cara este, más expuesta al hallarse en la pendiente suave del valle, fue protegida con tres torres fortificadas. Las murallas y las torres tenían una disposición arquitectónica sencilla y funcional con estuco pintado.

Alrededor del patio central, ligeramente inclinado al sur por la cara de la montaña, se dispusieron toda una serie de edificios. Los que enmarcan hoy en día el patio – el Ruprechtsbau, el Ludwigsbau, el Gläserner Saalbau y el Frauenzimmerbau – aún conservan elementos de aquel castillo de los Príncipes Electores. Los edificios tenían funciones administrativas y residenciales. Que ya entonces hubiera un rango claro de las mismas o no, es algo que no se puede afirmar con certeza, ya que la representación pública no se celebraba exclusivamente en la fortaleza sino también en la ciudad.

El Rey Ruperto como constructor

Con Rupert III (1352–1410) los Príncipes Electores del Palatinado obtienen por primera vez dignidad real en 1400 adquiriendo con ello la máxima posición en el Sacro Imperio Romano Germánico. Sin embargo, en aquella época el imperio estaba debilitado, porque los príncipes soberanos se habían enredado sobre todo en defender sus propios intereses territoriales. Ruperto, en

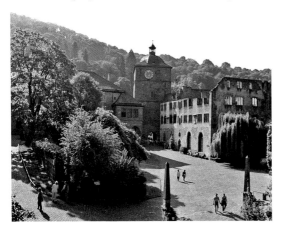

Ruprechtsbau y Torre Portada, vista del patio

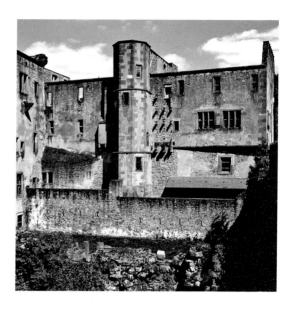

su calidad de rey, no logró evitar el cisma de la Iglesia para impulsar una reforma de la misma; incluso fue elegido un tercer Papa en 1409. Además el Rey Wenceslao de Bohemia (1361–1419) le disputaba la corona germana lo que le impidió afianzar el poder en el Imperio. Sólo se vio coronada por el éxito su política de expansión territorial del Palatinado, reforzando los intereses de su propia dinastía. Como demuestra el Ruprechtsbau, el Rey Ruperto se aplicó afanosamente en la ampliación de la fortaleza para convertirla en residencia. No se puede pasar por alto la excelencia arquitectónica con la que se erigió el palacio residencial del Ruprechtsbau. Sin embargo, fue Luís V (reg. 1508–1544), sucesor de Ruperto, quien culminó la obra.

Ampliación de la fortaleza por Luís V

A principios del tormentoso siglo XVI, el Palatinado Electoral se hallaba inmerso en conflictos bélicos de graves repercusiones. En la Guerra de Sucesión de Landshut (1504–1508), Felipe el Recto (1448–1508) perdió territorios muy importantes en el Alto Palatinado y en Alsacia. Como reacción a esa campaña militar fracasada y a fin de prevenir otros ataques militares, el Príncipe Elector Luís V (1478–1544), que había asumido el poder en 1508, amplió el Castillo de Heidelberg para convertirlo en fortaleza.

Alrededor de los edificios existentes se trazó un extenso cinturón defensivo. Se trataba, en primera instancia, de hacer que el ala occidental del castillo fuera lo más inexpugnable posible. Construyeron una ancha muralla exterior reforzada con un muro alto de mampostería. En la parte que da al río Neckar la muralla fue dotada de una torre fortificada llamada Torre Gorda (Dicker Turm). Otro punto estratégico hacia el oeste era la Torre Redonda (Rondell) que marcaba el punto central de la fortificación. El foso, ancho y profundo, ubicado entre la muralla exterior y el castillo se cerraba en la parte abierta hacia el río Neckar con un muro de conexión. En la ladera de montaña abrieron un nuevo acceso a la fortaleza. Para la protección del mismo construyeron la gran Torre Portada (Torturm) con puente levadizo y la Casa del Puente (Brückenhaus) exterior. Además, en la esquina sur occidental de la muralla exterior erigieron una torre fortificada llamada la "Siemprellena" (Seltenleer) porque servía de mazmorra. Asimismo, reforzaron considerablemente la muralla sur y el campanario del noreste. En el acceso por el valle se construyó el arsenal.

Pero no fue sólo la seguridad, también las nuevas necesidades de representación movieron al príncipe a reformar la residencia de Heidelberg. Luís V inició las obras sobre la muralla interior, dado que el nuevo sistema de defensa exterior garantizaba la seguridad necesaria, ampliando a la vez el recinto interior del castillo. El resultado se ve en el majestuoso edificio de la Biblioteca (Bibliotheksbau) de la muralla occidental, entre el Edificio Ruperto (Ruprechtsbau) y los Aposentos de las Damas (Frauenzimmerbau), y en el Edificio Luís

Panorámica de Heidelberg, lámina de la "Cosmographia" de Sebastian Münster, circa 1550

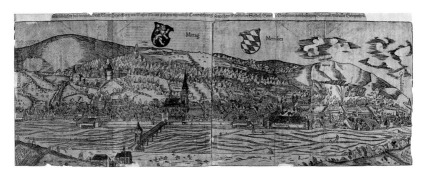

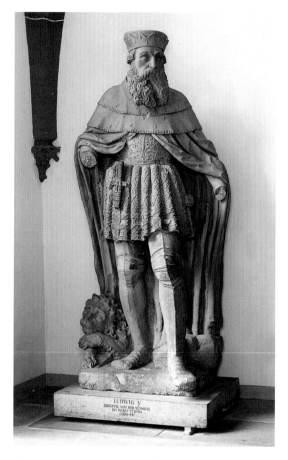

(Ludwigsbau), erigido sobre la muralla interior oriental. También se dotó a los edificios del patio ya existentes de una imagen más señorial. El Ruprechtsbau, el Frauenzimmerbau y el Soldatenbau fueron ampliados con nuevas plantas y mampostería maciza.

Sin embargo, Luís V tenía muchas otras facetas. Si bien es cierto que fue el promotor de la imponente fortaleza defensiva de hoy en día, también es cierto que le llamaban "El Pacífico". La política extremadamente agresiva frente a los territorios vecinos de su tío abuelo, Federico "El Victorioso" (1425–1476) había chocado con los intereses políticos del Emperador Federico III. A consecuencia de ello, los Wittelsbach perdieron su hegemonía en el sur del Imperio Germano. A su vez, Luís V con su marcada política integradora, sentó las bases de la reconciliación con los

emperadores germánicos, y también con las casas de Württemberg, Hesse, Baviera y Bohemia. En aquella época de la Reforma, extremadamente inestable desde el punto de vista de la política de poder, logró ejercer una política equilibradora en todos los sentidos. Era un príncipe del Renacimiento, de corte marcadamente humanista, lo que le llevó a interesarse por las innovaciones científicas y por las corrientes espirituales de su tiempo. Al reformador Martín Lutero le ofreció escolta cuando éste acudió en 1518 a Heidelberg para la disputa en la Universidad.

RESIDENCIA Y OSTENTACIÓN DE PODER: EL CASTILLO DE HEIDELBERG EN LA ERA MODERNA TEMPRANA

De fortaleza a Castillo-Palacio de altura: Federico II y el Gläserner Saalbau

Tras la ampliación que convirtiera el Castillo de Heidelberg en una gran fortaleza, el hermano y sucesor de Luís, el Príncipe Elector Federico II (nac. 1482, reg. 1544–1556) empezó a enriquecer la decoración de los edificios. Había emprendido largos viajes por Italia, Francia y España y había pasado su juventud en las grandes cortes europeas, sobre todo en la de Viena con los Habsburgo. Federico había asegurado a Carlos V en la elección del emperador de 1530 el voto de su hermano Luís, como partidario que era de los Habsburgo. Y, como aspirante a la corona danesa, a la que aspiraba tras contraer nupcias con Dorotea de Dinamarca, cultivó a conciencia la ostentación de su poder.

Con el Gläserner Saalbau del rincón noreste del patio Federico II se hizo entre 1548 y 1556 con una modernísima residencia señorial. Con este edificio culminó la reforma de lo que en su día fue un viejo fuerte defensivo, para convertirlo en un castillo-palacio en las alturas en el sentido más puro del Renacimiento. La mitad de este edificio fue cubierta por el Edificio Otón Enrique (Ottheinrichsbau), construido años más tarde. Aún así, no se puede pasar por alto la intención de su constructor que resulta especialmente visible desde la ciudad. Queda en una posición expuesta y se

Gläserner Saalbau con Campanario

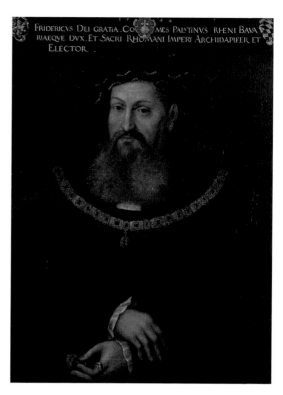

Príncipe Elector Federico II, óleo sobre madera, 1544, atribuido a Michael Ostendorfer

FRIDERICVS DEI GRATIA COMES PALATINVS RHENI BAVARIAEQVE DVX ET SACRI RHOMANI IMPERY ARCHIDAPIFER ET ELECTOR

alza sobre los cimientos de un edificio anterior. En su interior, el atractivo en sí, como en casi todos los palacios importantes de la época, lo constituye el salón de banquetes, llamado Salón de Cristal (Gläserner Saal). Se trata de un salón de espejos, que da su nombre al edificio.

La falta de descendencia planteó problemas muy graves al Príncipe Elector, puesto que Baviera reivindicó el Electorado. Pero a instancias del Emperador, se declaró válido al sobrino de Federico de la dinastía del Palatinado de Neuburgo como sucesor. Además, el favor especial del Emperador le otorgaba al Príncipe Elector el privilegio de exhibir el globo crucífero imperial en su escudo de armas. El globo crucífero imperial simbolizaba el alto cargo de Vicario Imperial, que representaba al Emperador en el Imperio, en ausencia de este último. Con ello se le daba un trato claramente preferencial al Palatinado en comparación con Baviera.

Príncipe Elector Otón Enrique: político, mecenas y maestro de obras del Renacimiento Temprano

El Príncipe Elector Otón Enrique (1502–1559) amplió una vez más la residencia del Palatinado. En los pocos años que pasó en el Castillo de Heidelberg (1556–1559) logró fijar unos acentos arquitectónicos extraordinarios como símbolo de su marcada reivindicación del poder. Otón Enrique ya se convirtió en Duque de la rama palatina de Neuburgo del Danubio a los tres años. Fue partidario de la Reforma. En 1542 profesó públicamente la doctrina protestante, por lo que en la Guerra de Schmalkaldic perdió por un breve tiempo el Ducado de Neuburgo hallando refugio en Heidelberg y en Weinheim hasta 1552. Cuatro años después subió al poder convirtiéndose en el reformador del Palatinado Electoral.

Otón Enrique no sólo era un regente sumamente popular, sino que también fue un gran mecenas de las artes. Tras la muerte de su tío Federico II en 1556, se trasladó con todas sus colecciones y tesoros a Heidelberg. Era un

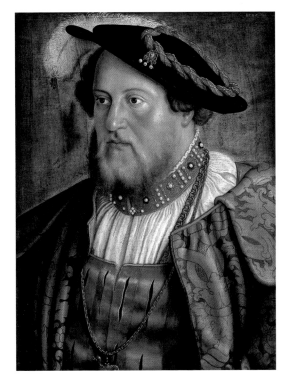

Barthel Beham: Príncipe Elector Otón Enrique, 1535

soberano muy proclive a la construcción al estilo del Renacimiento y, como tal, se puso manos a la obra en el Castillo. Con el, el patio ganó un edificio fastuoso, que ha pasado a la historia de la arquitectura por el lenguaje de formas tan moderno al que recurrió. Los arquitectos contratados por Otón Enrique dieron un carácter inconfundible a este palacio: las formas arquitectónicas del Gótico Tardío subyacen al Renacimiento Italiano y se entremezclan con motivos ornamentales procedentes de las artes del Renacimiento Holandés.

El Ottheinrichsbau – un Palacio del Renacimiento Temprano

En 1556, en la cara este del patio, entre el Gläserner Saalbau y el Ludwigsbau, se empezó la construcción del Ottheinrichsbau con la magnífica fachada señorial que da al patio del castillo. El gran incendio de 1764 lo redujo a cenizas y escombros, salvo esta fachada y algunas estancias del sótano. No fue hasta 1986 que se reformó la ruina para aprovechar el edificio para exposiciones.

El Ottheinrichsbau cubre el foso y el cerco interior antiguos. Hacia el exterior se muestra como una gran construcción modernísima al estilo del Renacimiento. Sin embargo, en el interior la disposición de las

Ottheinrichsbau, fachada oeste

estancias sigue en gran medida los esquemas propios de la Edad Media. Sobre un alto zócalo, las cornisas estructuran la fachada en tres anchas plantas. Las pilastras y las semicolumnas fijan los acentos verticales entre los diez ejes de las ventanas. El eje central de la fachada queda aún más marcado con el portal ornamentado y la escalinata exterior. El escudo del Palatinado Electoral y un busto de Otón Enrique coronan la entrada. En contra de lo esperado – y aquí es donde el Ottheinrichsbau muestra su carácter medieval – este portal no conducía a una gran escalera por la que se hubiera podido acceder a las plantas superiores del edificio. Muy al contrario, se llegaba a ellas por las dos torres escaleras que ya había a ambos lados del edificio. Algunas imágenes de los siglos XVI y XVII muestran el Ottheinrichsbau con dos techos transversales a dos aguas, pertenecientes a unas estructuras cruciformes que abarcaban la totalidad de la fachada. Los arquitectos del Ottheinrichsbau recurren también aquí a un estilo más tradicional y típico de la zona.

Desde el punto de vista de hoy, sin embargo, lo más peculiar del Ottheinrichsbau es su rica ornamentación plástica, desplegada por toda la fachada. Es cierto que algunas formas decorativas recurren a ejemplos de la Antigüedad, pero la disposición general del espacio no resulta menos original que la propia arquitectura.

Panel con escudo de armas sobre la puerta del Ottheinrichsbau, circa 1558

15

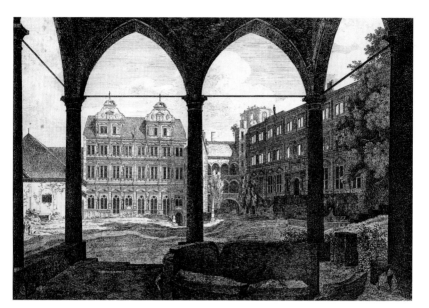

Johann Georg Primavesi: Vista norte del patio del castillo con Ottheinrichsbau a la derecha, aguafuerte, 1803

Como en un juego, las reglas clásicas de la Antigüedad se mezclan con las formas decorativas germano flamencas. En la planta baja, por ejemplo, el orden de columnas de la Antigüedad Clásica queda claramente anulado: pilares rústicos llevan un friso dórico sobre capiteles jónicos, y las columnas cuadradas, en espiral y estriadas adornan las jambas de las ventanas cruciformes del Gótico Tardío.

Las 16 figuras de tamaño superior al natural son las que dominan la imagen de la fachada. Están situadas en nichos entre las ventanas flanqueando el portal ornamentado. Vistas en su conjunto ofrecen un mensaje de composición caprichosa. La idea principal es marcadamente humanista. Sin embargo, las alegorías a las que se recurre proceden de tradiciones diferentes. Aquí, el busto de Otón Enrique que corona el portal, es el centro de atención en todos los sentidos. En la zona de la planta baja están representados los héroes de la Antigüedad Griega y Romana y del Antiguo Testamento. Los encontramos en las estatuas y medallones de los frontones que hay sobre las ventanas. La imagen de Otón Enrique culmina esta serie de héroes, por así decirlo, de forma ideal. Sobre ella, en la primera planta, están las imágenes de las Virtudes Cristianas, porque sólo la virtud confiere al héroe cristiano la

legitimidad de su reinado. Encima de las Virtudes, en la segunda planta, están las Alegorías de los cinco planetas que se conocían entonces, con el Sol y Júpiter a la cabeza como fuerzas cósmicas que dirigen y controlan el gobierno de los Príncipes Electores.

Parece ser que la obra no se había concluido al morir Otón Enrique en 1559. La pregunta acerca de quién fue el artífice del Ottheinrichsbau ha sido formulada una y otra vez. Ello se debe sobre todo al estilo y a las formas del proyecto del edificio. No se sabe quién fue el arquitecto: únicamente han quedado algunos contratos, que se concluyeron en 1558 con el escultor holandés Alexander Colin de Mechelen, para concertar la construcción del portal, de las columnas y chimeneas de algunas habitaciones y, más tarde, para decorar la fachada. De todas maneras, es evidente que Otón Enrique, gran humanista, en su calidad de propietario y como coleccionista de arte apasionado que era, sin duda influyó muchísimo en el diseño del edificio. Pero también lo hizo en la disposición de las figuras.

El Friedrichsbau – un monumento a los ancestros

Johann Casimir, que gobernó el Palatinado Electoral de 1583 a 1592 antepuso al Frauenzimmerbau en la esquina noroccidental el Pabellón del Barril (Fassbau). Así, sobre la liza norte se erigió un belvedere (un mirador) que sobresalía hacia la ciudad. Su bodega alberga el "Gran Barril". Federico IV (reg. 1592–1610) siguió orientando la construcción del castillo hacia el valle. En el rincón noroccidental entre el Gläserner Saalbau y el Frauenzimmerbau, erigió sobre los cimientos de un edificio anterior un nuevo palacio suntuoso, el Edificio Federico (Friedrichsbau). A pesar de dos incendios catastróficos que le causaron daños muy considerables, de todos los edificios del castillo, es el que se ha conservado mejor. Si bien es cierto que fue reparado una y otra vez, su dañado estado hizo que al empezar el siglo XX, el Gran Duque de Baden decidiera encargar una rehabilitación más importante. Carl Schäfer ejecutó dichos trabajos al estilo historicista dando a la cubierta su impronta actual, además de decorar las estancias situadas en las dos plantas superiores.

Príncipe Elector Federico IV, Sebastián Götz, circa 1604/08

A diferencia del Ottheinrichsbau se conoce el nombre del arquitecto del Friedrichsbau: Johannes Schoch (ca. 1550–1631) de Königsbach en Pforzheim erigió la obra en tan sólo tres años (1601–1604), dotándola de dos fachadas ornamentadas, una orientada al patio y otra a la ciudad. Ambas fachadas se distinguen entre sí tan sólo en la cara norte donde falta la decoración escultural. El edificio anterior ya tenía una función doble como residencia de los príncipes y como capilla. El nuevo palacio también debía cumplir dichas funciones. La capilla está situada en la planta baja. Schoch tradujo su función sacra al lenguaje arquitectónico con altas ventanas de tracería. Este motivo, poco habitual en la arquitectura de los palacios del Renacimiento, encuentra sus raíces en la Arquitectura Gótica. Schoch fijó las ventanas con tanta fuerza a la estructura global de la fachada, que lo más importante no es su forma sino el significado tradicional de las mismas.

La parte orientada al patio del Friedrichsbau recurre conceptualmente al estilo de fachada del Ottheinrichsbau, aunque se ve desfavorecida por la ubicación mas baja de este edifico. Schoch fue mucho más preciso a la hora de recurrir a las formas arquitectónicas clásicas: desde el sótano hasta el frontón, la disposición de los pilares de apoyo sigue el orden de columnas que estableciera el arquitecto romano Vitrubio (siglo I a.C.): toscano-dórico-jónico-corintio. Las contundentes cornisas acodadas le dan al edificio una estructura clara y llena de ritmo.

Friedrichsbau, fachada norte

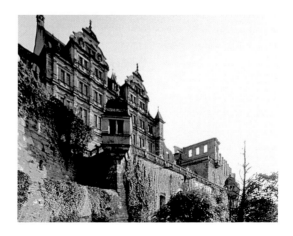

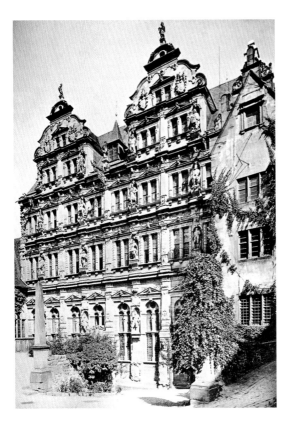

También se modificó la disposición de las figuras de la fachada. Federico IV encargó aquí una galería idealista de ancestros, situándose él y su casa, con grandes pretensiones dinásticas, en las filas de las casas reales europeas más importantes. La ornamentación de la fachada vuelve a ser obra de Johannes Schoch y de Sebastian Götz de Chur, Suiza (ca. 1575– después de 1621). Las figuras surgen más vivas, más dominantes y con más fuerza que en el Ottheinrichsbau. Sobresalen de sus nichos con libertad más allá de las limitaciones impuestas por la arquitectura. El hecho de que en su día fueran doradas, sin duda alguna, contribuyó considerablemente a ese efecto tan marcado. Es probable que el promotor de las obras, Federico IV, se implicara en gran medida en la elaboración del programa de figuras porque, a fin de cuentas, fue él quien quiso que su visión del mundo y su reivindicación de poder real se vieran reflejadas en la fachada.

DE EDIFICIO SUNTUOSO A RUINA: ESPLENDOR Y FIN DE LA RESIDENCIA

El "Rey de Invierno": Federico V en el contexto de la política de poder europea

Federico V (1596–1632) hijo y sucesor de Federico IV, no le fue a la zaga en su afán de gozar de una buena representación. En pocos años, la carrera del joven príncipe fue brillante. Estaba a la cabeza de la Unión Protestante e intentó ejercer política a nivel europeo. En 1613 contrajo matrimonio con Isabel Estuardo (1596–1662), la primogénita del rey inglés Jacobo I (gobernó 1603–1625). Las consideraciones religiosas a la hora de escoger esposa desempeñaron un papel muy importante, porque con ese matrimonio Federico lograba establecer un vínculo dinástico con el poder protestante líder en Europa. Más tarde, en 1619 aceptó ser elegido Rey de Bohemia en lugar del depuesto Archiduque Fernando de Habsburgo – excediéndose con creces con este desafío. Tan sólo unos meses después, el Emperador le envió a sus tropas. Su general Tilly derrotó al joven rey en la Batalla de la Montaña Blanca de Praga.

El hecho de que el reinado de Federico sólo durase un año (de octubre de 1619 a octubre de 1620) le hizo ganarse el mote de el "Rey de Invierno". En 1621 el Emperador le desterró despojándole de todas sus propiedades y honores. También tuvo que dimitir del liderazgo de la Unión Protestante. El Palatinado Electoral nunca se recuperó de la pérdida de sus tierras ancestrales del Alto Palatinado y de la región que hoy se conoce como Bergstrasse (zona que transcurre por las escarpaduras occidentales del bosque Odenwald, entre Heidelberg y Darmstadt). No volvió a ser una de las grandes zonas de influencia del Imperio Germano y las dos líneas de la familia de los Wittelsbach (Palatinado Electoral y Baviera) quedaron divididas. Federico V huyó a su exilio holandés en La Haya donde falleció en 1632 tras repetidos intentos de regresar a Maguncia.

Parece ser que el Príncipe Elector Federico V corrió ese alto riesgo político entre otras por su esposa Isabel de

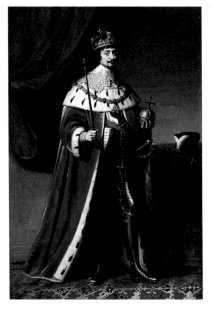
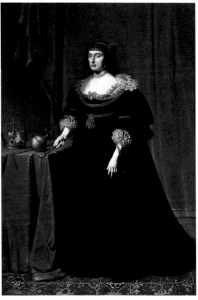

la poderosa casa de los Estuardo. Consciente de su clase y muy ambiciosa, Isabel Estuardo había exigido ese compromiso especial a su esposo. Pero cuando sus esfuerzos por hacerse con la Corona de Bohemia fracasaron de forma tan estrepitosa, los parientes ingleses se retiraron negando su apoyo a la pareja real del Palatinado Electoral. Isabel fue con Federico a La Haya, donde convirtió su corte en un punto de reunión espiritual y cultural muy popular. No estaba dispuesta a regresar al Palatinado Electoral, hubiera preferido regresar a Inglaterra. Pero no pudo hasta 1661 tras 40 años en el exilio holandés. Falleció súbitamente, antes de que transcurriera un año, el 23 de febrero de 1662 en la casa de su amigo Lord Craven.

Gerrit van Honthorst: Príncipe Elector Federico V, Rey de Bohemia, Electora Isabel Estuardo, circa 1620

Arquitectura al estilo europeo: el Englischer Bau

En 1612, Federico V empezó las obras de un nuevo edificio señorial. Fue la última residencia erigida en el Castillo de Heidelberg. Resulta evidente que el nuevo edificio tomara el nombre de Edificio Inglés (Englischer Bau) por el origen de la esposa del príncipe. Está fuera del recinto del patio, encajado entre él Frauenzimmerbau y la Dicker Turm. La fachada que da a la ciudad está en la parte norte de la muralla de la fortaleza, construida por Luís V. Su interior fue pasto de las

llamas, pero con el Glockenturm, el Gläserner Saal-
bau, el Friedrichsbau, el Fassbau y la Dicker Turm, la
fachada del Englischer Bau que da a la ciudad ofrece la
imagen clásica del castillo sobre la ciudad.

La fachada principal del Englischer Bau está orientada
a la ciudad. Sobre los altos cimientos de la antigua
muralla de la fortaleza se despliegan las formas cons-
tructivas clásicas de las dos plantas ofreciendo un
efecto excepcional destinado a ser contemplado desde
lejos. A diferencia de otros edificios anteriores del Pala-
cio con su rica decoración, éste apenas ofrece orna-
mentación plástica en su fachada. Una disposición de
pilastras colosal fija las dos plantas entre sí estable-
ciendo los potentes acentos verticales en los vanos de
las ventanas rematadas con arcos de medio punto sin
adornos. De esa armonía completa de formas arquitec-
tónicas bien proporcionadas, se desprende un nuevo
estilo renacentista, comprometido con el clasicismo
del arquitecto italiano Andrea Palladio (1508–1580).
Sin embargo, el proyecto del edificio probablemente es
de un arquitecto local. De ello dan muestra el frontón

de volutas y los obeliscos de las dos buhardillas que en su día coronaban la planta superior.

En torno a 1600, el Renacimiento al estilo de Palladio era muy apreciado en Inglaterra, y los vínculos con la corona inglesa sin duda influyeron en la implantación de dicho estilo en el Palatinado Electoral. En el caso del Englischer Bau, es probable que el nuevo estilo lo implantara el arquitecto inglés Inigo Jones (1573–1652), que ya había realizado varios encargos para la casa real de los Estuardo y visitado Heidelberg en 1613, aunque también se considera posible que su artífice fuera el arquitecto del Friedrichsbau, Johannes Schoch o, según una teoría más reciente, el maestro de obras de Nuremberg, Jakob Wolff el Joven.

Torre Gorda con Englischer Bau y Jardín de la Artillería

La longitud de la muralla norte sobre la que iba a erigirse el nuevo edificio impuso las medidas del Englischer Bau. Sin embargo, sus dimensiones no bastaban para cubrir las necesidades reales de espacio, con lo que Federico V incluyó la Dicker Turm anexa en el proyecto. Con el fin de construir una sala de banquetes y un teatro, la torre fue demolida hasta la cornisa principal actual. Sobre esta cornisa construyeron una planta adicional de 16 caras con grandes ventanales.

El Hortus Palatinus

Además de los edificios del castillo también era muy famoso el jardín, el "Hortus Palatinus" (Jardín Palatino). Federico V lo encargó construir entre 1616 y 1619 en las terrazas del sudeste que dan al valle de Friesen. Ya durante su construcción lo llamaron el "Jardín Mágico" o la "Octava Maravilla Del Mundo" porque nunca antes se había creado un jardín artístico tan rico en plantas exóticas, arbustos ornamentales, pérgolas, laberintos, fuentes, esculturas, grutas y pabellones de recreo. Sin embargo, en realidad el jardín, ubicado en tres terrazas en la ladera oriental del castillo, nunca fue terminado. Aun así, se hizo famoso y legendario, porque su artífice, el ingeniero y arquitecto francés Salomón de Caus (1576–1626) dibujó toda una serie de mapas con vistas y descripciones del jardín que fueron muy difundidos. Junto a un gran óleo del

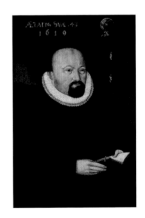

Salomón de Caus, artista desconocido, 1619

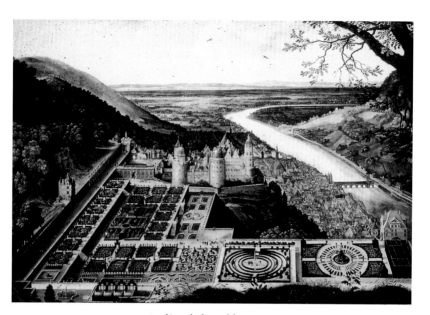

Jacques Fouquières: Hortus Palatinus, anterior a 1620

jardín, dichos dibujos transmiten una imagen ideal, quizás incluso fantástica, del "Jardín Mágico".

Sus parterres geométricos, sus laberintos, pérgolas y sus grutas, sus esculturas y la decoración escultural reflejan la diversidad amanerada y lúdica de la última etapa del Renacimiento. Las imágenes del Hortus Palatinus han perdurado mucho más que el propio jardín, puesto que ya durante la Guerra de los Treinta Años cayó en decadencia por la falta de cuidados. Más tarde el jardín fue utilizado como huerto. La sección este se abrió al público en 1808 como jardín inglés. Los propios Príncipes Electores saquearon el Hortus Palatinus de todas sus riquezas escultóricas: una parte de ellas fue a parar a la nueva residencia en Mannheim en 1720, otra parte adornó más tarde el jardín del castillo de Schwetzingen. En la actualidad, se están realizando trabajos de rehabilitación con el objetivo de devolver al jardín su estructura original.

El declive de los príncipes del Palatinado Electoral

La debacle en Bohemia de Federico V y La Guerra de los Treinta Años hicieron temblar los cimientos del Palatinado Electoral. No sólo la pérdida del Alto Palatinado fue un golpe muy duro para el Palatinado Electoral, también lo fue la del antiguo Electorado

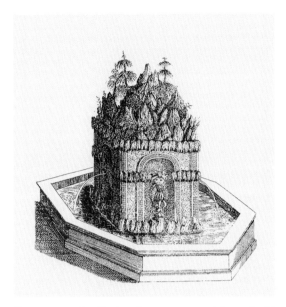

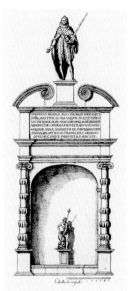

Renano, que implicaba altos cargos en el imperio (el cargo de Gran Senescal, representante de la casa real, el Vicariato Imperial, la Representación del Emperador). La rivalidad centenaria de las dos líneas de los Wittels-bach se había decantado a favor del Príncipe Elector Maximiliano I de Baviera (1573–1651). La Paz de Westfalia de 1648 reconoció de nuevo el electorado al Palatinado Electoral aunque, en esta ocasión, sin los antiguos privilegios. El nuevo Príncipe Elector ya no podía ostentar en su escudo el globo crucífero impe-rial, aunque no por ello renunciara a la reivindicación del Vicariato Imperial.

Salomón de Caus:
Fuente parterre (izquierda)
y Pórtico con nicho (derecha)

Salomón de Caus:
Hortus Palatinus, Campo
con fuente de columna

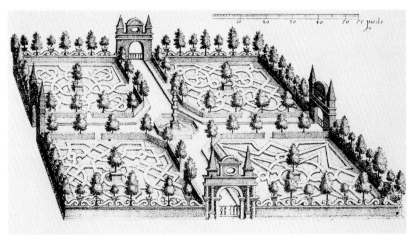

LA "OCTAVA MARAVILLA DEL MUNDO": EL HORTUS PALATINUS Y SU ARQUITECTO SALOMÓN DE CAUS

Karin Stober

El hecho de que el Hortus Palatinus (Jardín Palatino) fuera celebrado por sus contemporáneos como una maravilla, tiene su razón de ser. En todos los sentidos, aquí se pretendía dar forma a lo casi imposible y a lo artístico. Era un jardín artístico singular no sólo por su enorme tamaño. Era objeto de admiración en igual medida por su espectacular arquitectura. Para poder construir un jardín de tales dimensiones en un terreno en pendiente, fue preciso remodelar por completo la ladera oriental del castillo con grandes esfuerzos. El antiguo jardín del castillo o jardín de los conejos no sólo se amplió considerablemente, volando y retirando gran parte de la ladera. También fue preciso mover ingentes masas de tierra, para poder ubicar las tres terrazas sobrepuestas en el nuevo valle que se había trazado entre el castillo y la montaña. Las terrazas están encajadas entre sí en ángulo recto e interconectadas por ingeniosas escalinatas.

Dos grandes escalinatas conducen a la terraza inferior, al primer parterre. En su día, el centro lo ocupaba un gran estanque que recogía toda el agua del jardín. Los juegos de agua de los autómatas eran fantásticos en todos los sentidos. Los visitantes del jardín disfrutaban como niños, cuando se ponían en marcha con la fuerza del agua mediante el mecanismo instalado en su interior, como si fueran accionados por la mano de un espíritu. A diferencia de los jardines del Barroco, aquí las pequeñas secciones geométricas de los jardines del Renacimiento están aisladas en el conjunto del jardín sin relación con las secciones vecinas, ni con el castillo, ni con el paisaje. La imagen de la pareja real, en tanto que promotores del jardín, se perpetuó en las estatuas del jardín.

Salomón de Caus (1576–1626) era un arquitecto e ingeniero que probablemente procedía de Normandía. Sin duda, había emprendido largos viajes, porque en sus creaciones se reconoce claramente el refinamiento manierista, tan de moda en aquella época en las cortes italiana y francesa. Alrededor de 1600 el Manierismo estaba en pleno florecimiento. El jardín de la villa de Francesco de Medici en Pratolino, sirvió sin duda de inspiración para el "Jardín Mágico" de Caus. A partir de 1610 permaneció en la corte real inglesa. Con Isabel de Estuardo, Caus llegó a Heidelberg probablemente en 1613, y en 1614 fue nombrado arquitecto oficial de la corte del Palatinado Electoral.

En 1649, el hijo y sucesor de Federico V, Carlos I Luís del Palatinado (1618–1680), se mudó a Heidelberg. Como el resto de territorios del Imperio Germano, el Palatinado también estaba desolado tras la Guerra de los Treinta Años. Las ciudades y los pueblos estaban arrasadas en gran parte, y la población se había reducido en dos tercios. Hubo que invertir muchísimo en la reconstrucción y en la economía. Y, lógicamente, el Castillo de Heidelberg, residencia del Príncipe Elector, debía recuperar una imagen adecuada, tras los graves daños sufridos. Evidentemente, faltaban recursos para grandes proyectos de construcción, de modo que Carlos Luís se limitó a lo esencial en los trabajos de rehabilitación y en la nueva decoración de los espacios interiores. Pusieron un tejado nuevo al Ottheinrichsbau y redistribuyeron el interior del Gläserner Saalbau. Carlos Luís sí se permitió un lujo: empezó a reunir una notable colección de arte.

Pero ya en 1672, los conflictos políticos volvieron a amenazar la estabilidad. El rey Luís XIV de Francia (1638–1715) empezó su política de expansión con

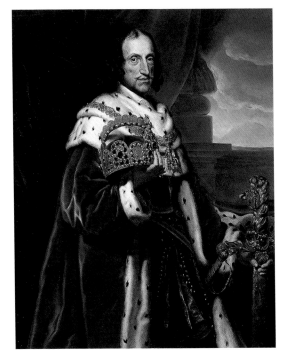

Johann Baptist de Ruell: Príncipe Elector Carlos I Luís, 1676

una campaña contra los Países Bajos. Las tropas francesas entraron también en el Palatinado Electoral asolando el país, ya de por sí muy debilitado. Tampoco fue de gran ayuda el hecho de que en 1671 el Príncipe Elector Carlos Luís diera en matrimonio a su hija Isabel Carlota, conocida como Liselotte del Palatinado (1652–1722), a Felipe de Orleans, hermano del Rey Sol, entablando con dicho enlace relaciones familiares directas con Francia.

Carlos I Luís falleció en 1680 y su hijo Carlos II (1651–1685) le sucedió. El nuevo Príncipe Elector siguió implicándose en los enredos políticos por el poder entre los estados europeos. Francia había ocupado Lorena y Alsacia y, en el este, los turcos marchaban contra el Imperio. Aumentó la amenaza procedente de occidente y no cabía esperar ayuda imperial. En consecuencia, Carlos II Luís reforzó la fortificación alrededor del castillo. Bajo las murallas del campanario y de la armería se construyeron bastiones adicionales, aumentando la resistencia a los bombardeos desde la orilla opuesta del río Neckar. No obstante, la mayor

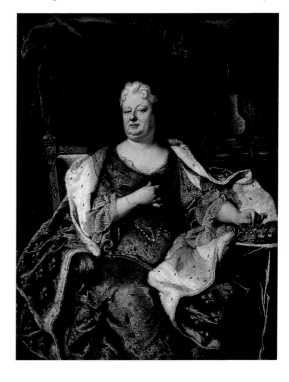

Hyacinthe Rigaud:
Liselotte del Palatinado, 1713

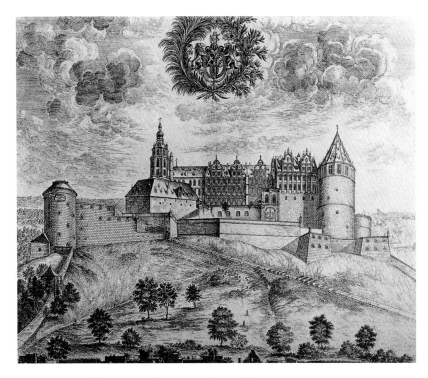

preocupación del Príncipe Elector eran los problemas de herencia, porque Luís XIV exigía para su hermano Felipe I de Orleáns una parte muy considerable de la herencia de su cuñada Liselotte del Palatinado, con lo que el Palatinado se convirtió en la manzana de la discordia entre Francia y la casa imperial de los Habsburgo. El resultado de ello fue la Guerra de Sucesión Palatina (1688–1697) en la que se luchó encarnizadamente.

Johann Ulrich Kraus:
Vista norte del Castillo de
Heidelberg, circa 1680/85

La destrucción del castillo

Poco tiempo después de la muerte de Carlos II en 1685 sin dejar descendencia, Luís XIV planeó la entrada de sus tropas en el Palatinado Electoral. Las tropas imperiales estaban muy lejos, en Hungría, luchando contra los turcos, de modo que Luís vio una gran oportunidad en ese ataque militar. Acogiéndose a una cláusula del contrato matrimonial de Liselotte, las tropas francesas ocuparon en primer lugar los Principados Palatinos de Lautern, Simmern y el Condado de Sponheim. Después entraron por el Rin e invadieron Heidelberg. Para impedir el abastecimiento de las

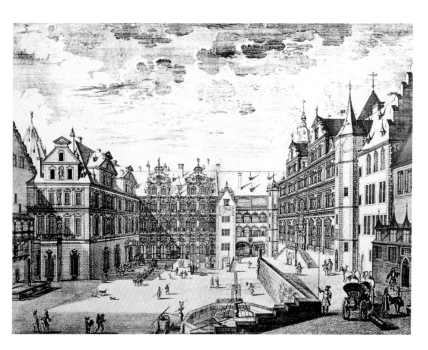

Johann Ulrich Kraus:
Vista sur del patio del Castillo
de Heidelberg, circa 1680/85

tropas evitando así la entrada de las tropas imperiales, el ministro francés de la guerra François Louvois implantó la doctrina de la "tierra quemada". En 1688/89 comenzó la destrucción sistemática de muchas ciudades, pueblos y aldeas. Las tierras del Alto Rin fueron saqueadas y asoladas transformándolas en un glacis desolado delante de Lorena y Alsacia. Mucho tiempo después, el nombre del general francés Ezéchiel du Mas, Comte de Mélac, quedó asociado inseparablemente a la devastación vergonzosa y a los crímenes incendiarios del Alto Rin. El 6 de marzo de 1689 dio la orden de reducir también a cenizas el castillo y la ciudad de Heidelberg.

Hizo falta una cantidad ingente de cargas de dinamita para poder volar, al menos parcialmente, el castillo fortificado. La Torre Gorda (Dicker Turm) y la trinchera de Carlos (Karlsschanze) se derrumbaron resbalando hacia el valle. Por el contrario, las torres fortificadas del este y del sur se mantuvieron en pie. Tras la retirada de las tropas, se empezó inmediatamente a apuntalar los edificios demolidos. Al Ottheinrichsbau se le puso un nuevo tejado, y las bóvedas del Gläserner Saalbau, del Friedrichsbau, de la Apothekerturm y del Englischer

Rey Luís XIV de Francia, finales
siglo XVII

Bau fueron restauradas de forma provisional. Entretanto, las tropas imperiales se habían reagrupado y marcharon contra el ejército francés. Heidelberg también fue reforzada con nuevas fortificaciones. Aún así: las medidas de protección adoptadas de forma tan apresurada no bastaron para defenderse de un nuevo ataque de los franceses en 1693. El castillo fue tomado, ocupado y destruido definitivamente. El escritor francés Nicolás Boileau (1636–1711), que entonces estaba en las filas francesas, anunció la destrucción el día 13 de junio de 1693 en la Académie Française con las siguientes palabras: "Je propose pour mot 'Heidelberga deleta', et nous verrons ce soir, si l'on acceptera" (Propongo el lema 'Heidelberga deleta', y esta noche veremos si se acepta o no). Los boquetes de la explosión del año 1689 todavía estaban ahí. 27.000 libras de pólvora reventaron torres y murallas fortificadas. Los edificios, pasto de las llamas, ya no eran habitables.

Ezéchiel du Mas Mélac, 1698

Devastación del Castillo de Heidelberg por los franceses dirigidos por Mélac. Grabado al cobre según óleo de L. Braun

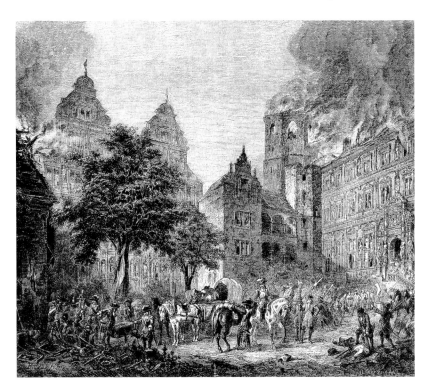

El final de la residencia

El fin de la línea media Electoral y la destrucción del Castillo de Heidelberg, marcaron el ocaso definitivo del poder. La rama Neuburgo de los Wittelsbach Palatinos asumió la regencia del Palatinado Electoral en 1685 con el Conde Palatino, el católico Felipe Guillermo (1615–1690). En Heidelberg ya no se podía mantener una corte, por lo que gobernó desde los territorios heredados en Jülich-Berg con residencia en Düsseldorf. El anciano monarca no tardaría en fallecer dejando el Electorado a su hijo Juan Guillermo (1658–1716). Desde que la paz de Rijswijk de 1697 pusiera fin a la Guerra de Sucesión Palatina, el Palatinado Electoral volvió a cobrar interés. En el Castillo se iniciaron los trabajos de rehabilitación, pero la falta de recursos económicos no permitía una reconstrucción. Una vez más, se puso una cubierta nueva a los edificios Ottheinrichsbau y Friedrichsbau. Después ampliaron la Torre de la Farmacia (Apothekerturm) y el edificio de cocinas para albergar más personal.

El Príncipe Elector Juan Guillermo no estaba muy entusiasmado con la antigua residencia erigida en la montaña, teniendo en cuenta la moda arquitectónica de su época. En el Barroco no se valoraba en absoluto las formas arquitectónicas con piezas pequeñas y poco regulares. Por ello, estuvo planteándose la posibilidad de abandonar el castillo por un nuevo Palacio frente a las puertas de Heidelberg, más acorde con los tiempos. En 1699 Matteo Alberti (1647–1735), un arquitecto de Venecia, presentó los planos de una nueva residencia al estilo del Palacio de Versalles. La idea era erigir

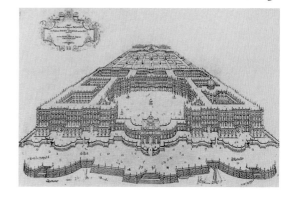

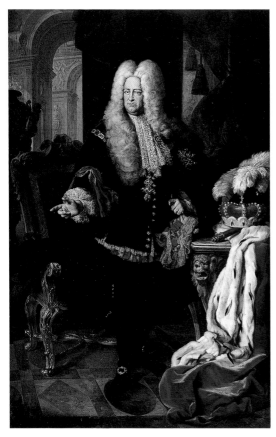

un palacio imponente a orillas del río Neckar al oeste de Heidelberg. Pero por razones de costes se pensó también en la alternativa de reconstruir el antiguo Castillo derruido. Para ello propusieron toda una serie de proyectos, que hubieran logrado unificar de forma más homogénea los numerosos edificios del complejo. Sin embargo, ninguno de los dos proyectos llegó a ser ejecutado, ni la nueva construcción ni la rehabilitación de las ruinas del Castillo. Tras la Guerra de Sucesión Española (1701–1714) el hermano y sucesor de Juan Guillermo, Carlos Felipe del Palatinado (1661–1742) decidió trasladar su residencia de Düsseldorf a Heidelberg. También estuvo barajando la idea de restaurar el castillo. Una vez más, se pensó dar al recinto una imagen más concordante con la época. Se iban a demoler los edificios occidentales (Ruprechtsbau, Bibliotheksbau y Frauenzimmerbau), se iba a rellenar el foso del castillo y se rebajaría el Stückgarten. Estaba prevista

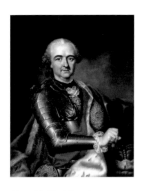

Heinrich Carl Brandt:
Príncipe Elector Carlos Teodoro,
circa 1787

una rampa de 1 km. de longitud aproximadamente sobre arcadas que subiría desde la parte oeste, como acceso más representativo al castillo. El arquitecto de la corte de Düsseldorf Domenico Martinelli (1650–1718) es quien había diseñado los planos de la obra. Con dichos planos y sobre todo con sus esfuerzos de volver a reinstaurar el catolicismo, el Príncipe Elector se había hecho muy impopular entre los ciudadanos de Heidelberg. Carlos Felipe tomó una decisión drástica: el 12 de abril de 1720 dispuso que Mannheim pasaría a ser la nueva residencia del Palatinado Electoral. Y degradó así a Heidelberg a una simple ciudad de provincias.

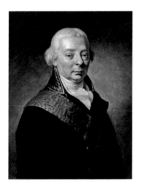

Philipp Jacob Becker: Carlos
Federico de Baden, circa 1805

El Castillo de Heidelberg siguió siendo una ruina bajo el Príncipe Elector Carlos Teodoro del Palatinado Sulzbach (gobernó de 1742 a 1799). Aunque al menos éste tomo medidas de seguridad que impidieran una degradación mayor. Parecía que con eso se garantizaría que los edificios no se vinieran abajo, cuando en 1764 cayó un rayo en los precarios edificios: el Ottheinrichsbau, él Friedrichsbau y el Glockenturm fueron pasto de las llamas. Eso y la partida de Carlos Teodoro a Munich, donde asumió en 1778 el trono heredado de los Wittelsbach de Baviera, ponía punto y final a toda consideración sobre la rehabilitación del Castillo de Heidelberg como residencia. Después de la reorganización del suroeste alemán por parte de Napoleón en 1803, Heidelberg pasó a depender del Margrave de Baden y posterior Gran Duque Carlos Federico (1728–1811).

Karin Stober

EL CASTILLO DE HEIDELBERG DESDE 1764 HASTA LA ACTUALIDAD: LA RUINA EN SU TRAYECTORIA A CONVERTIRSE EN MONUMENTO DE FAMA MUNDIAL

Después del incendio de 1764, el Castillo de Heidelberg ya sólo era una ruina abandonada por la que nadie se interesaba. Tampoco se hizo nada más para conservar los edificios. El inmenso recinto acabó convirtiéndose en una cantera que al menos contenía material de construcción de máxima calidad. La naturaleza fue adueñándose de la obra humana en declive recuperando sus dominios y, poco a poco, la flora se fue fusionando con aquellos muros rotos. El Castillo de Heidelberg fue convirtiéndose más y más en un reflejo de un pasado que se va alejando. En una metáfora de la trascendencia de lo efímero de la obra terrenal.

Goethe y Hölderlin en Heidelberg

Dos de los nombres más prominentes de la historia cultural e intelectual alemana están vinculados al Castillo de Heidelberg: en 1775 Johann Wolfgang von Goethe visitó Heidelberg. Unos años más tarde, en 1788, también lo hizo Friedrich Hölderlin. En los años siguientes, ambos visitaron la ciudad a orillas del río Neckar en repetidas ocasiones. Con su poesía contribuyeron a dar su fama inmortal y gloriosa a la Ciudad de Heidelberg. Goethe también pintó dibujos y acuarelas del castillo.

Si bien es que de la pluma de Goethe surgieron versos ligeros y apasionados sobre la ruina del castillo, no lo es menos que veía Heidelberg desde el punto de vista de un buen conocedor del arte, analítico y objetivo. Para él, la importancia del paisaje, de la ciudad y de la ruina estribaba en cómo aquí, al final del valle del Neckar, se componía una imagen que se adecuaba de manera singular al ideal de la pintura paisajística clásica. "Contemplé Heidelberg", escribía el 26 de agosto de 1797, "en una mañana de claridad plena...su situación y su entorno otorgan a la ciudad, por así decirlo, algo ideal, de lo que uno tan sólo empieza a ser realmente consciente, cuando conoce la pintura paisajística y cuando sabe lo que los artistas pensantes han

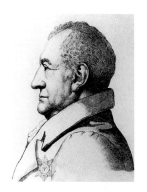

Johann Wolfgang von Goethe, aguafuerte según un dibujo de Ferdinand Jagemann, 1817

35

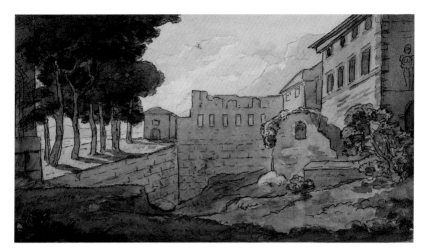

Johann Wolfgang von Goethe: El Castillo de Heidelberg, dibujo a plumilla y acuarela, circa 1820

tomado de la naturaleza y lo que han aportado a la misma".

La famosa Oda a Heidelberg de Hölderlin de 1801 se convirtió en epítome lírico de la ciudad por excelencia. El poema ensalza la belleza y la magia de la ciudad a orillas del río con su "gigante castillo testimonio del destino". Las líneas que dedicó al castillo dan vida a las ruinas en un simbolismo profundo. Símbolo de la otrora creación arquitectónica, símbolo de monumento histórico y también Memento mori. En el poema de Hölderlin las imágenes describen una simbología que hasta hoy no ha perdido validez ni vigencia.

Aber schwer in das Tal hing die gigantische,
Schicksalskundige Burg, nieder bis auf den Grund
Von den Wettern zerrissen;
Doch die ewige Sonne goß

Ihr verjüngendes Licht über das alternde
Riesenbild, und umher grünte lebendiger
Efeu; freundliche Wälder
Rauschten über die Burg herab.

Sträuche blühten herab, bis wo im heitern Tal,
An den Hügel gelehnt, oder dem Ufer hold
Deine fröhlichen Gassen
Unter duftenden Gärten ruhn.

Immanuel Gottlieb Nast: Friedrich Hölderlin, dibujo a lápiz, 1788

El Romanticismo de Heidelberg

En los albores del siglo XIX el Castillo de Heidelberg fue tomado por la fantasía, ajena al presente, de los románticos. Se convirtió en una atracción, en uno de los destinos preferidos de viaje. Ningún otro monumento fue objeto de tantos homenajes líricos. Ofreció un magnífico escenario a novelas y relatos, y fue también la inspiración de numerosas pinturas.

La ruina poseía además otro valor simbólico que emocionaba aún más el mundo de los sentimientos de aquella época: la Revolución Francesa y las Guerras Napoleónicas despertaron en territorio alemán un fuerte patriotismo, simbolizado por las ruinas del castillo. A fin de cuentas, habían sido las tropas del rey francés Luís XIV las culpables de la destrucción de la ciudad y del Castillo de Heidelberg entre 1689 y 1693. Y poco más de 100 años después, las tropas francesas estaban ahí otra vez. El castillo derruido pasó a encarnar el sentimiento patriótico contra la opresión napoleónica, convirtiéndose en monumento histórico de la patria. Porque, aparentemente, aquel monumento perpetuaba la grandeza del pasado germano, pasado que únicamente podría recuperarse tras

Ernst Fries: Las ruinas del Ruprechtsbau y del Edificio de la Biblioteca del Castillo de Heidelberg, litografía, circa 1820

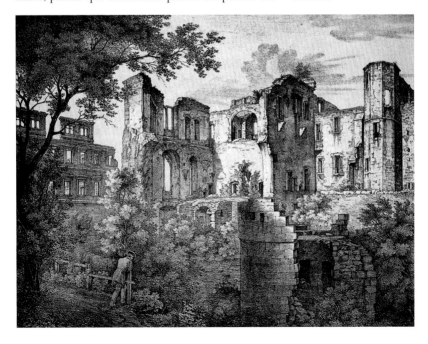

Clemens Brentano, aguafuerte, 1842/43. Según un dibujo de Ludwig Emil Grimm, 1837

erradicar el dominio francés y reinstaurar la unidad nacional.

Después de que el Palatinado Electoral pasara a Baden en 1803, Carlos Federico, Príncipe Elector y más tarde Gran Duque de Baden, en el marco de un proceso de nacionalización de la Universidad de Heidelberg, denominado "refundación", decidió volver a ocupar las cátedras. Con ello, la Universidad cobró un poder de atracción enorme lo cual no sólo le aportó nuevos docentes, sino también multitud de estudiantes. El más famoso de los nuevos profesores de la Universidad fue, sin duda alguna, el historiador de literatura y elocuente publicista Joseph von Görres (1776–1848). Con Görres, Achim von Arnim, Clemens Brentano, Bettina Brentano-von Arnim y Friedrich Creuzer, el movimiento del Romanticismo halló en Heidelberg uno de sus centros espirituales. El Círculo de Heidelberg cultivó amistad con Ludwig Wilhelm Tieck, los hermanos Grimm, Joseph von Eichendorff y también con Friedrich Schlegel. Este círculo de literatos contribuyó con ayuda de sus publicaciones ("Zeitung für Einsiedler", "Des Knaben Wunderhorn") a que la ciudad, ya cargada de historia, lograra extender su fama a principios del siglo XIX, más allá de los límites de la región, convirtiendo la ruina del castillo en la quintaesencia del sentimiento romántico.

Sin embargo, la ciudad a orillas del Neckar no sólo tiene una importancia extraordinaria en la historia de la literatura. El "Romanticismo de Heidelberg" ha entrado a formar parte de la historia del arte como

Carl Rottmann: Panorámica de Heidelberg hacia el oeste, acuarela, 1815

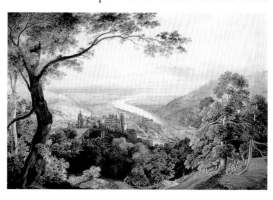

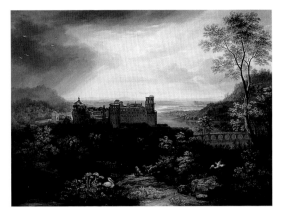

George Augustus Wallis:
El Castillo de Heidelberg desde
el Wolfsbrunnenweg, 1812

concepto. Pintores y dibujantes reconocieron el valor sentimental y figurativo de la ciudad, de las ruinas del castillo y del paisaje fluvial de montaña que la rodea como un conjunto ideal de la belleza clásica-arcádica. El "Maestro dibujante de la universidad" Friedrich Rottmann, su hijo Carl Rottmann, el pintor de la corte badense Carl Kuntz, el suizo Johann Jakob Strüdt, el inglés George Augustus Wallis y Carl Philipp Fohr forman parte de los artistas más insignes adscritos a la Escuela de Heidelberg. El apogeo de la representación romántica de Heidelberg llegó con los cuadros del inglés William Turner quién visitó Heidelberg en repetidas ocasiones entre 1817 y 1844, pintando toda una serie de esbozos, acuarelas y óleos de la ciudad a orillas del Neckar.

Para los artistas del Romanticismo lo importante no es, en absoluto, reflejar el paisaje de forma fiel. Mucho menos lo es representar los monumentos con todo detalle. Al contrario, interpretan la realidad con suma

Carl Philipp Fohr:
La Torre Gorda del Castillo de
Heidelberg, guache, circa 1814

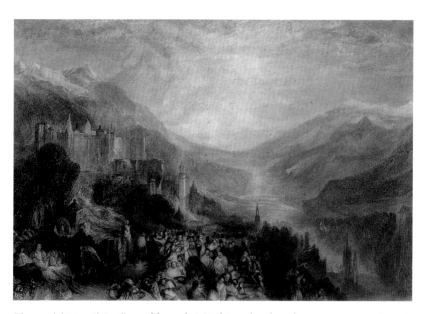

Thomas Abel Prior: El Castillo de Heidelberg con paisaje de fantasía, grabado, circa 1860, según un óleo de William Turner

libertad. Más bien abordan el tema representado más allá de la realidad, simbolizando el pasado efímero, el sentimiento melancólico propio del espíritu del Romanticismo. Sus cuadros expresan un sentimiento de nostalgia indeterminado. El efecto de sus obras se debe a la sintonía de tema, luz y color. Para ahondar aún más en los sentimientos, a menudo los pintores componen los detalles arquitectónicos a modo de decorados móviles en el cuadro. Así, por ejemplo, las ruinas del Castillo de Heidelberg aparecen en el valle del Neckar, iluminado por una luz que impregna una distancia infinita. O bien, entretejen la ruina con la naturaleza. Arcadia, el paisaje estilizado como paraíso terrenal por el poeta romano Virgilio, aparece aquí a

Heinrich Walter: Panorámica desde el noroeste del Castillo de Heidelberg, 1841

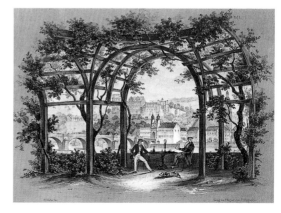

orillas del río Neckar, y la obra creada por la mano del hombre incorpora un pasado heroico lejano.

El Conde Charles de Graimberg, salvador y mecenas del castillo

En un tiempo en el que, a pesar de las ensoñaciones románticas, nadie pensaba todavía en impedir el deterioro progresivo de la ruina, el conde francés Charles de Graimberg (1774–1864) fue el primero en preocuparse por la conservación del castillo. Y su empeño fue ejemplar. Graimberg había emigrado después de la Revolución Francesa y, en 1811, se había establecido en Heidelberg, profundamente impresionado por el conjunto de unas ruinas y un paisaje, que tantas emociones le despertaba. El Conde había disfrutado de una buena formación artística y disponía de un cierto talento; de su mano surgieron numerosas composiciones de las ruinas del castillo. Pero también era un coleccionista apasionado. Los testimonios de la historia cultural del Castillo de Heidelberg que recopiló a costa de su patrimonio, le permitieron compilar una colección, que más tarde paso a formar los fondos del Museo del Palatinado Electoral (Kurpfälzisches Museum).

Georg Philipp Schmitt: Charles de Graimberg, litografía, 1855

Gracias a Graimberg pudo detenerse el deterioro adicional del castillo. También fue mérito suyo, que ya a principios del siglo XIX se empezara a recopilar documentación de los edificios. Y también hay que agradecerle a él que, poco a poco, el Gobierno de Baden adquiriera conciencia sobre la importancia de dichos edificios. Heidelberg sigue beneficiándose hoy en día de tan provechosa entrada en escena del encantador noble: las series gráficas publicadas en grandes tiradas contribuyeron a promocionar profusamente la ciudad de Heidelberg. La ruina se convirtió en una gran atracción, llevando un gran flujo de turismo a Heidelberg.

El Castillo de Heidelberg como Monumento Nacional

Tras la victoria sobre Francia y la fundación del Imperio en 1871, la ruina siguió siendo objeto de un apasionamiento cargado de significado que la llevó a convertirse en Monumento Nacional de Primera Categoría junto a la Catedral de Colonia. El triunfo y la nueva grandeza nacional de Alemania debían celebrarse también de forma visible. Y ahí estaban los Monumentos Nacionales. Se promovió con gran euforia la reconstrucción del Castillo. La gente ya estaba un poco saturada de los atractivos pictórico-poéticos de la ruina, de modo que la reconstrucción resultaba mucho más atractiva que la difícil y complicada conservación. El propio Emperador asumió el patrocinio de la reconstrucción planeada.

Un hito en la historia de la conservación de monumentos: la disputa en torno al Castillo de Heidelberg

Cada vez se alzaban voces más altas a favor de la reconstrucción del Castillo. En 1883 se creó la Oficina de Reconstrucción del Castillo por decreto del gobierno del Gran Ducado de Baden. Los estudios previos se prolongaron hasta 1891, y los arquitectos

Theodor Verhas: Vista del Hortus Palatinus y el Castillo de Heidelberg con figuras al estilo de la época, circa 1860, según imagen de Jacques Fouquières

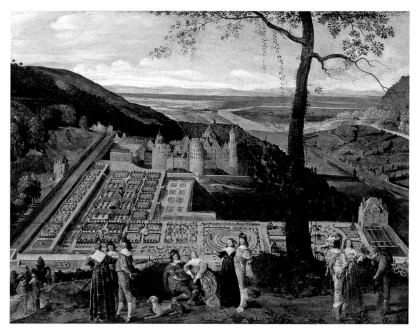

Julius Koch y Fritz Seitz presentaron sus resultados sobre la historia arquitectónica en una obra extensa. La publicación contenía unas ilustraciones tan magníficas de los edificios, que aún no han sido superadas en lo que a su precisión e integridad se refiere.

En 1891, la Oficina de Reconstrucción del Castillo sorprendió con un comunicado sobre el futuro de la ruina. La Dirección de Monumentos dirigida por Josef Durm rechazaba en un dictamen la reconstrucción y la restauración de un "esplendor apagado hacía tiempo", ordenando que las obras se limitaran exclusivamente a medidas técnicas de protección. Fue una declaración políticamente inoportuna que no tenía en cuenta el espíritu de la época, que había abanderado la veneración de la grandeza nacional de Alemania y que exigía medidas de restauración a gran escala. Así quedó abierto el debate sobre el futuro del Castillo de Heidelberg. Durante décadas la opinión pública alemana se implicaría en el mismo, de tarde en tarde con fervor casi fanático.

François Stoobant:
El Friedrichsbau del Castillo de
Heidelberg, litografía, 1854.
La ilustración idílica muestra
el estado de la fachada del
Friedrichsbau antes de su
restauración por Carl Schäfer

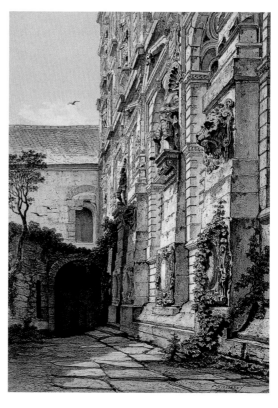

El Arquitecto Carl Schäfer recibió el encargo de la restauración. En 1893 empezó las obras en el Friedrichsbau. En contra de las indicaciones de Durm, Schäfer hizo renovar el edificio a gran escala. Cambiaron piedras, sustituyeron la ornamentación escultural con copias, emprendieron ampliaciones e incluso modificaciones, y decoraron los espacios interiores de forma suntuosa al estilo del Renacimiento Alemán. Al final, el Friedrichsbau se convirtió en una obra de arte llena de fantasía; un castillo antiguo sólo en apariencia. En realidad, el Friedrichsbau es, en gran medida, una creación nueva de principios del siglo XX. Cuando al acabar las obras del Friedrichsbau, Schäfer presentó otros proyectos creativos para la reconstrucción del Gläserner Saalbau y del Ottheinrichsbau, topó con una fuerte resistencia en los círculos de expertos.

La Conferencia de Reconstrucción del Castillo, convocada en repetidas ocasiones, reunió a los mejores arquitectos, historiadores de arte, investigadores de la

Leo Samberger: Carl Schäfer,
principios del siglo XX

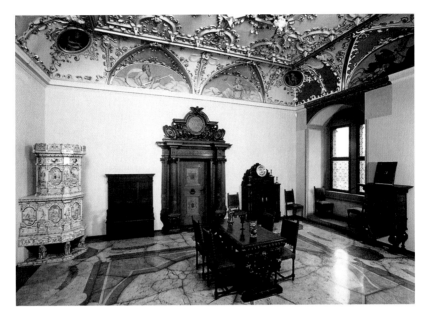

construcción y conservadores de monumentos de la época. Expusieron y debatieron toda una serie de ideas sobre la conservación de monumentos históricos. Las ideas iban desde una rehabilitación reconstructiva imaginativa hasta el lema de "dejarla morir en su belleza". Georg Dehio, docente en la Universidad de Estrasburgo de 1892 a 1919, defendió con vehemencia sus máximas de "conservar, no restaurar" y de la "reversibilidad", es decir la posibilidad de que una medida de restauración pudiera revertirse. Los debates fueron apasionados y acalorados, porque se trataba de valores fundamentales cargados de emoción como la

Habitación del segundo piso del Friedrichsbau con decoración historicista según el proyecto de Carl Schäfer

Ottheinrichsbau, fachada del patio. La ilustración de Julius Koch y Fritz Seitz reproduce el estado del edificio del año 1898.

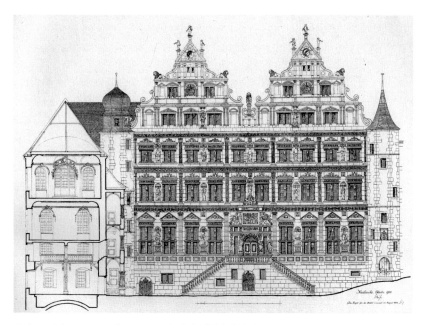

Ottheinrichsbau, proyecto de reconstrucción de Carl Schäfer, 1902

piedad, la fidelidad, la estética y la veneración por el pasado.

Los acalorados debates de los años 20 no se plasmaron en medidas concretas de construcción, salvo en el Friedrichsbau. Los muros se afianzaron provisionalmente, y no se pudo pensar en un uso adicional. Sin embargo, las discusiones sí que tuvieron una importancia mucho más decisiva a la hora de pergeñar una teoría de la conservación de monumentos históricos. Como alternativas a la reconstrucción se plantearon las propuestas de "intervención minimalista", la "reversibilidad" así como la exigencia de "un uso compatible con el monumento". Hasta hoy, siguen siendo modelos asociados indisolublemente a la conservación y a la protección cuidadosa de los monumentos.

Hoy, el Castillo de Heidelberg es ambas cosas: una ruina y una obra reconstruida, en la que la reconstrucción se limita al Friedrichsbau. Tras los acontecimientos conmovedores del cambio de siglo, en el siglo XX las intervenciones siguieron siendo prudentes: en 1933/34, en el Frauenzimmerbau se amuebló una sala de banquetes, el Salón Real (Königssaal), reflejando fielmente el estilo de la época con su impronta

Georg Dehio

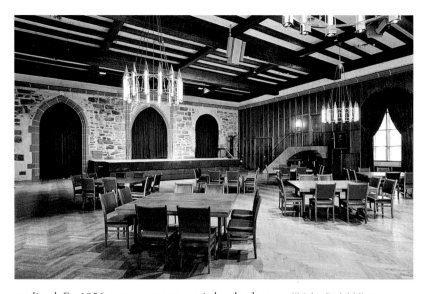

medieval. En 1956 se puso un nuevo tejado a la planta baja del Ottheinrichsbau y, en los años 70, las habitaciones de la planta superior del Ruprechtsbau fueron rehabilitadas para destinarlas a salas del museo. Por lo

El Salón Real del Frauen-zimmerbau, renovado en 1933/34

Adolphe J.B. Bayot: Arcadas del Gläserner Saalbau con vistas al Ottheinrichsbau, 1844

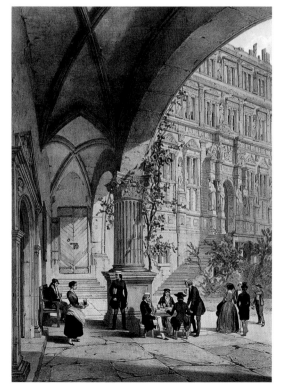

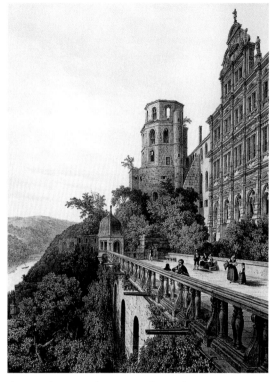

demás, el resto se limitó a trabajos de mantenimiento y de seguridad.

Destino turístico de fama mundial

El Castillo de Heidelberg es uno de los monumentos más famosos y más visitados de Alemania en la actualidad. El hecho de que esto sea así, se remonta sobre todo a una tradición que dura ya más de 200 años. La imagen de las ruinas queda marcada hasta la actualidad por la visión que tenían de ellas los poetas y pintores del Romanticismo, que llevaron la fama de Heidelberg al mundo entero en un tiempo en el que el turismo y la atracción por los monumentos estaban empezando a despertar. Además, desde principios del siglo XIX, los viajeros ya podían disfrutar de la literatura en libros de pequeño formato que podían llevar con comodidad en su equipaje. Las imágenes gráficas del Castillo también empezaban a encontrar su sitio como souvenir en las casas y, ya en 1839, se empezaban a encontrar las primeras fotografías. Desde entonces siguió aumentando el número de publicaciones e

Taza con dibujo del castillo visto desde el este, circa 1856

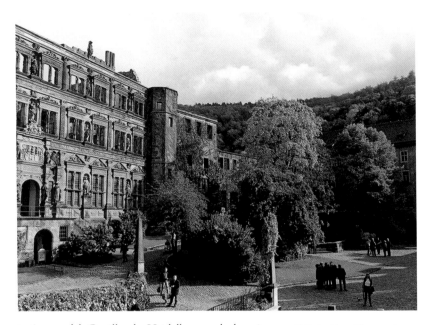

imágenes del Castillo de Heidelberg y de la misma manera siguió creciendo también el número de visitantes. Entretanto, los turistas llegan de todos los rincones del mundo y las famosas ruinas son apreciadas por todos como monumento arquitectónico y cultural.

Desde 1987, la conservación del castillo está en manos de Palacios y Jardines de Baden Württemberg (Staatliche Schlösser und Gärten Baden-Württemberg). En el Ruprechtsbau y en el Friedrichsbau se han instalado museos en los que se exponen las colecciones de los edificios y de la decoración interior. Aquí, el visitante podrá conocer lo esencial de la historia del castillo y de sus habitantes; desde la Edad Media, pasando por el Renacimiento y el Romanticismo, hasta el Historicismo.

El Patio del castillo en otoño

Souvenir: Bolsito de terciopelo con una fantasía del Castillo de Heidelberg, circa 1840/50

VISITA

Se da el caso curioso, de que el Castillo de Heidelberg ha visto cómo aumentaban sus valores estéticos a causa de su destrucción; antes era una amalgama de formas no homogéneas. (Georg Dehio)

EL CENTRO DE VISITANTES

Desde febrero de 2012, el Castillo de Heidelberg recibe a sus visitantes nacionales y extranjeros en un nuevo y modernísimo centro de visitantes. El arquitecto Prof. Max Dudler diseñó el que sería el primer edificio nuevo en 400 años en el área del Castillo de Heidelberg. A principios del siglo XVII, Federico V había erigido el Edificio Inglés (Englischer Bau), hasta la fecha la última edificación independiente construida en el castillo que se conservaba. Por ello resultaba tan delicada la decisión sobre el lugar y la forma de un nuevo centro de visitantes moderno. El estado federado de Baden-Wurtemberg reservó una dotación de tres millones de euros del programa de infraestructuras

Vista de la Torre de Isabel desde el Centro de visitantes

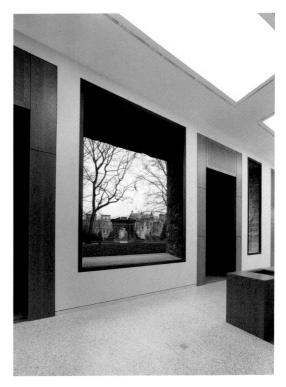

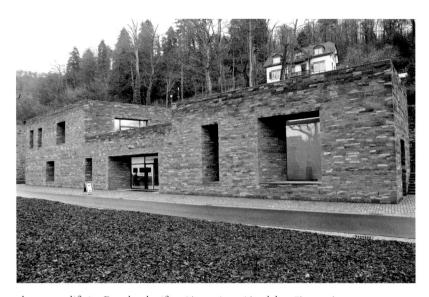

al nuevo edificio. Para la planificación y ejecución del proyecto se consiguió contar con el estudio de arquitectura del Prof. Max Dudler de Berlín.

El centro de visitantes inaugurado en 2012

El nuevo centro de visitantes se halla a la derecha, justo detrás de la entrada al castillo. El edificio, de 490 m² fue construido entre junio de 2010 y diciembre de 2011 en un antiguo aparcamiento. El edificio, de dos plantas, presenta ventanas con intradós de dos metros de profundidad. Se adaptan así a las aberturas profundas y de gran formato de la Cámara de Sillas de Montar histórica adyacente. Ahora, la taquilla, los aseos adaptados sin barreras, la tienda de recuerdos del castillo bien surtida, el alquiler de audio guías así como una sala con asientos se encuentran bajo el mismo techo. Además, los participantes en visitas guiadas especiales pueden disfrutar también de las vistas exclusivas al Jardín de la Artillería y a la Puerta de Isabel desde la terraza de la primera planta. El edificio no sólo está muy logrado desde el punto de vista funcional. También entusiasma su arquitectura. Los muros están revestidos de piedra arenisca del valle del río Neckar, adaptándose así de forma ideal a la mampostería de los edificios históricos del castillo. La vinculación entre lo moderno y lo antiguo se ve subrayada también por las vistas refinadas desde el edificio nuevo al jardín y a la Puerta de Isabel.

PATIO (SCHLOSSHOF)

Después de entrar en el recinto del castillo por el arco de la *Portería (Torhaus)* (**1**), pasando por el *jardín de la Artillería (Stückgarten)* (**2**) con la *puerta de Isabel (Elisabethentor)* (**3**) y la *Cámara de Sillas de Montar (Sattelkammer)* (**4**), se llega a la *Casa del Puente (Brückenhaus)* (**5**) con el *Puente de Piedra (Steinerne Brücke)* (**6**). Si atravesamos este último y también la *Torre-Portada (Torturm)* (**7**) del Gran Reloj, se nos abre "el acorde atmosférico incomparable y trascendental de un todo", en palabras de Georg Dehio. Con esas palabras describe el patio rectangular del castillo con sus majestuosas fachadas del Renacimiento, que reúne los edificios destruidos y los rehabilitados en un monumento europeo muy especial. Mientras que el visitante de la *Gran Terraza (Großer Altan)* (**26**) puede disfrutar de unas vistas maravillosas de la ciudad de Heidelberg y de la Planicie del Rin, aquí, en el patio, se despliega ante sus ojos la panorámica del complejo de edificios. Una visita guiada ofrece al visitante la mejor información: desde los primeros edificios de la Edad Media hasta las últimas creaciones del Renacimiento.

Como en un juego de pistas iniciamos nuestra visita en el Ruprechtsbau, continuando en el Edificio de la

Acceso al Patio del Castillo por la Casa del Puente

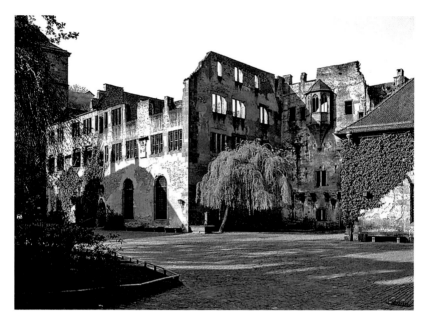

Biblioteca (Bibliotheksbau), el Englischer Bau (Edificio Inglés) y en el Frauenzimmerbau (Aposentos de las Damas). El Friedrichsbau (Edificio Federico), con sus estancias interiores exquisitamente decoradas, marca el punto final. La visita del Castillo abarca todo el periodo, desde que la residencia fuera ampliada en la Edad Media Tardía hasta los nostálgicos intentos de reavivarla en el siglo XIX.

Ruprechtsbau con mirador gótico

RUPRECHTSBAU (EDIFICIO RUPERTO)

El *Ruprechtsbau* (8), originalmente de una planta, apenas articulado, es uno de los edificios más antiguos y lleva el nombre del rey Ruperto I (reg. 1400–1410), cuyo escudo de armas (águila imperial con león palatino y rombo bávaro) puede verse a la izquierda en la fachada principal. Durante el reinado de Luís V (1508–1544) el edificio, del Gótico Tardío, fue ampliado con una gran planta superior. A la derecha, puede verse el relieve de un escudo de armas con inscripción y fecha de 1545 que señala una ampliación posterior en tiempos de Federico II (1544–1556). Sobre la entrada gótica hay una piedra angular, posiblemente como símbolo de los "patrones correctos de

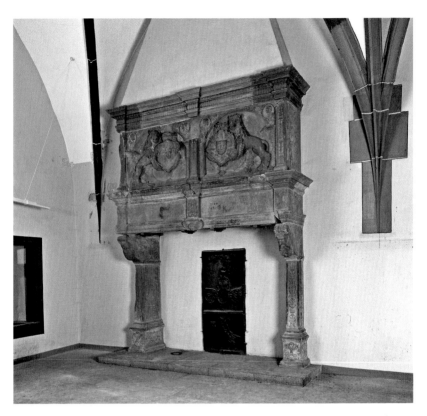

construcción". Muestra dos ángeles, sosteniendo un rosario que rodea un compás.

El Salón de los Caballeros (Rittersaal) de la planta baja aún conserva la bóveda baja de aristas en cruz del siglo XV con pilares de apoyo centrales. Se cree que fue el maestro de obras y escultor de Francfort, Madern Gerthener (ca.1360–ca.1430) quien la construyó. Las piedras angulares de las cúpulas del Salón de los Caballeros muestran los escudos de armas de las casas del Palatinado Electoral, Scheyern, Wittelsbach, Inglaterra y de los Burgraves de Nuremberg. Las vidrieras son copias de ventanas góticas de Suiza del siglo XVII. La gran estufa ornamentada de 1546 probablemente procede de la planta superior y muestra una rica decoración ornamental y figurada. Cabe pensar que esta obra tan importante del Renacimiento Alemán fue realizada por Conrad Forster (1545–1552 en Heidelberg) por encargo de Federico II.

En consonancia con la idea de una "Casa de la Historia del Castillo", el Ruprechtsbau se utiliza hoy para exposiciones permanentes. En el Salón de los Caballeros pueden verse documentos, manuscritos, hallazgos arqueológicos, monedas, dibujos, esculturas y reproducciones en torno al tema "El Castillo de Heidelberg y los Condes Palatinos del Rin hasta la época de la Reforma". En esa misma planta está la "Sala de Maquetas", el antiguo Salón de Audiencias, que con sus bóvedas restauradas en el siglo XX representa la época de florecimiento del castillo durante el gobierno del Príncipe Elector Federico V. Además de las maquetas del castillo antes y después de la destrucción, se puede ver también un relieve panorámico, en el que se representan las guerras libradas entre 1674 y 1714.

Relieve del escudo de armas de Ruperto III con el águila imperial, el león palatino y los rombos bávaros

En la planta superior del Ruprechtsbau se puede visitar una exposición con el título "El Castillo de Heidelberg en la era del Romanticismo". La colección de óleos, acuarelas, dibujos y artesanía abarca los años de 1780 a 1850 y refleja una percepción del castillo como paisaje idílico pintoresco. Próximamente, el debate sobre la reconstrucción del castillo de principios del 1900, tan controvertido en su día, será el tema de una exposición más pequeña. Aquel debate contribuyó a sentar las bases de la conservación moderna de monumentos.

EDIFICIO DE LA BIBLIOTECA (BIBLIOTHEKSBAU) CON FOSO DEL VENADO (HIRSCHGRABEN) Y LIZA OCCIDENTAL (WESTZWINGER)

Después del Ruprechtsbau se accede a la *Liza Occidental (Westzwinger)* cubierta (**9**), desde donde se puede ver la *Torre de las Mazmorras (Gefängnisturm)* (**10**), también llamada la "Siemprellena" (Seltenleer), y la muralla occidental. El *Foso del Venado (Hirschgraben)* (**11**) de unos 20m de anchura está trazado de forma escarpada; en el siglo XVII servía de cerca para venados y osos. En la parte opuesta del mismo se alza la alta muralla del *Jardín de la Artillería (Stückgarten)* (**2**), erigida en 1528 por orden de Luís V para mejorar la seguridad.

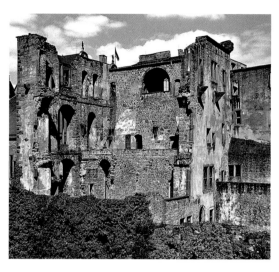

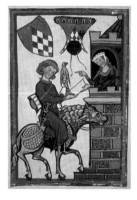

El Señor Leuthold von Seven, miniatura del Cancionero Mayor de Heidelberg (Codex Manesse)

Si el visitante se dirige a la derecha, el camino le conducirá al *Edifico de la Biblioteca (Bibliotheksbau)* **(12)** del Gótico Tardío, encargado por Luís V y construido entre 1520 y 1544. En su día, aquí estaban la biblioteca del castillo, el archivo de actas y documentos, la cámara del tesoro y la casa de la moneda. Los libros fueron trasladados a mediados del siglo XVI por orden de Otón Enrique a la Iglesia del Espíritu Santo (Heiliggeistkirche), donde pasaron a formar los fondos de la famosa "Bibliotheca Palatina". Sólo la planta baja del edificio vuelve a contar hoy con estancias interiores cubiertas. En la habitación de la zona sur quedan los restos de un mural de la época de su construcción. Además, hay pinturas sobre lienzo en forma de lunetas, con escenas de personajes bebiendo, de finales del siglo XIX decorando los paneles superiores de las paredes. En la planta principal se encontraba la biblioteca y encima había otras estancias más pequeñas destinadas a almacenar objetos. De estas habitaciones sólo se han conservado algunos restos de los muros. Los restos de arcos apuntalados muestran que todas las plantas tenían techos abovedados de piedra. Esto probablemente se debe a la función del edificio como almacén seguro de documentos, de tesoros artísticos y de monedas. Un mirador gótico octogonal adorna la parte que se ha conservado de la fachada que da al patio y que, en su día, estuvo revestida por galerías de madera.

ENGLISCHER BAU (EDIFICIO INGLÉS)

La visita guiada sigue por la muralla occidental pasando por el *Frauenzimmerbau (Aposentos de las Damas)* (**16**) hasta el *Englischer Bau* (**13**), del que únicamente se han conservado los muros exteriores. El Príncipe Elector Federico V lo mandó construir entre los años 1612 y 1614 para su esposa Isabel de Estuardo, hija del rey inglés Jacobo I. No se conoce el nombre del arquitecto. Se accede al edificio por la zona del zócalo, la muralla norte con las casamatas. En esta zona hay pasadizos subterráneos que conectan las torres y las murallas fortificadas para los movimientos ocultos de las tropas. Una escalinata exterior adosada a la *Torre Gorda (Dicker Turm)* (**14**) conduce a lo que en su día fue la primera planta del Englischer Bau. La disposición interior del edificio, de forma trapezoidal, no se ha podido conservar. Únicamente se pueden reconocer algunas restos de lo que serían las plantas superiores. El edificio estaba ricamente decorado, como puede verse en los restos de estucados del Renacimiento de las jambas de las ventanas, con sus suntuosas decoraciones (guirnaldas, frutas, etc.) de la época del Manierismo.

TORRE GORDA (DICKER TURM)

Como parte de la fortificación del castillo, la Torre Gorda (Dicker Turm) es el elemento más expuesto en

La Torre Gorda y el Englischer Bau, vista sur

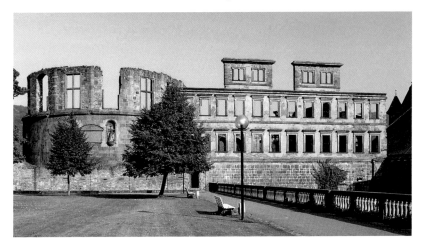

el exterior de la muralla noroccidental (con casi 40 metros de altura y 7 metros de grosor de las murallas). Fue construida por Luís V en 1533. El piso superior fue rehabilitado por Federico V en 1619, añadiéndole una sala para banquetes y fiestas. En esta sala, de 16 caras con grandes ventanales, se celebraban también obras de teatro y conciertos. En la parte exterior que da al Stückgarten hay copias de las estatuas de Luís V y Federico V, esculpidas por Sebastian Götz (1575–1621). Los originales de las estatuas, reproducidas alrededor de 1900, se pueden admirar en el Ruprechtsbau (Edificio Ruperto).

PABELLÓN DEL BARRIL (FASSBAU) Y GRAN BARRIL

Si se atraviesa el Englischer Bau en dirección este, se llega al *Pabellón del Barril (Fassbau)* (**15**). Johann Casimir, tutor de Federico IV, lo mandó construir entre 1589 y 1592 con conexión directa al salón de

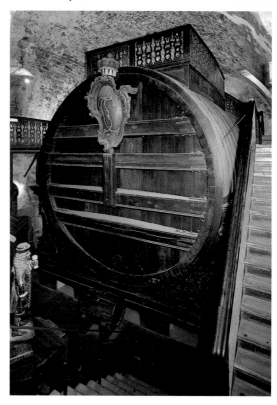

Gran Barril de 1750; delante a la izquierda: talla en madera policromada del bufón de palacio y guardián del barril Clemens Perkeo

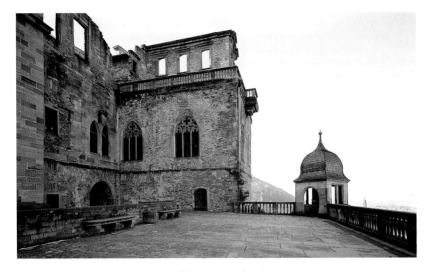

fiestas y banquetes, el Salón Real (Königssaal) adya-
cente. Con sus ventanas góticas, en una época en la
que el estilo arquitectónico del Renacimiento ya se
había impuesto hacía tiempo, es uno de los edificios
más peculiares del recinto. El Pabellón del Barril (Fass-
bau) sobresale de la cara norte del castillo, formando
una pequeña atalaya elevada que ofrece una panorá-
mica extraordinaria sobre el valle del río Neckar.

Pabellón del Barril, vista desde la Terraza

El edificio recibe su nombre de una atracción muy
especial del Castillo de Heidelberg: el "Gran Barril". A
fin de recoger el Zehntwein (diezmos del vino) del
Palatinado, Johann Casimir encargó en 1591 a
Michael Werner de Landau la construcción de un
barril gigante en la bodega del edificio. En él se reco-
gían vinos de todas las cosechas del Palatinado. Para el
suministro ocasional de la corte se podía bombear el
vino directamente al Königssaal desde la bodega a tra-
vés de una conducción.

El primer Gran Barril, destruido durante la Guerra de
los Treinta Años, tenía una capacidad de 130.000
litros. El Segundo Barril con 200.000 litros de capaci-
dad fue construido por el bodeguero mayor de la
corte, Meyer, en 1664. El que admiramos hoy en día
es el tercer Gran Barril, fabricado por el tonelero
Englert por encargo del Príncipe Elector Carlos Teo-
doro en 1750: tiene una capacidad de almacenamiento

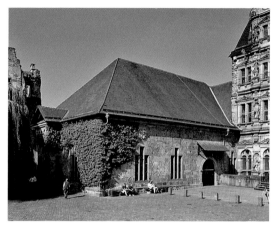

de unos 220.000 litros y una plataforma, que probablemente también se utilizaba como pista de baile, permite caminar por encima.

El acceso a la bodega del Gran Barril sigue custodiado hoy en día por la estatua de madera policromada del bufón de palacio Clemens Perkeo (documentado de 1707 a 1728), gran bebedor, que según la leyenda podía beberse el gran barril entero de un trago.

FRAUENZIMMERBAU (APOSENTOS DE LAS DAMAS)

Desde el Fassbau se llega al *Frauenzimmerbau* **(16)**, cuyos cimientos forman parte de los elementos más antiguos del recinto (siglo XIII) del castillo. El edificio constaba en su día de cuatro plantas decoradas con imitación de mampostería. Cerraba la cara interior del patio que daba al noroeste. Del edificio, erigido probablemente por el maestro de obras palatino Lorenz Lechler (nacido ca.1460–ca.1550) por encargo de LuísV, sólo queda en pie la planta baja. El nombre del edificio se lo dan los aposentos de las damas, que estaban situados en las plantas superiores.

En la planta baja está el llamado Salón Real (Königssaal), la gran sala de banquetes del castillo, que recibió ese nombre después de ser elegido rey Federico V. El edificio está directamente adosado a la planta superior del Fassbau (Pabellón del Barril), y tiene una bóveda

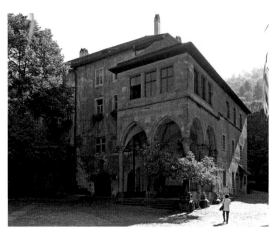

nervada gótica apoyada en un pilar central. En su día, había una conducción que llevaba a la bodega, por la que durante los grandes banquetes se podía bombear vino del Gran Barril. En 1689 el salón fue pasto de las llamas durante la Guerra de Sucesión Palatina y no fue reconstruido hasta los años 30 del siglo XX como sala de representación para los festivales teatrales. Desde entonces, se usa como sala de fiestas para celebraciones de todo tipo.

PABELLÓN DE LA GUARNICIÓN (SOLDATENBAU) CON EL PÓRTICO DEL POZO (BRUNNENHALLE)

Después de atravesar el Königssaal (Salón Real) la visita nos lleva de nuevo al patio del castillo. Desde aquí se llega al *Pabellón de la Guarnición (Soldatenbau)* (**17**), austero y erigido también en época de Luís V. Como su nombre indica, el edificio era utilizado por la guardia como sala común y dormitorio. En un rincón del edificio sobresale el Pórtico del Pozo (Brunnenhalle) con su bóveda del Gótico Tardío. El cosmógrafo y profesor de Heidelberg Sebastian Münster dice del mismo, alrededor de 1525, que sus columnas procedían del Palatinado Imperial de Carlomagno de Ingelheim y que eran de origen romano. Esta tesis de su famoso origen ha podido ser confirmada por investigaciones y comparaciones que se han hecho de los materiales. Hoy se alojan aquí las oficinas de la administración del castillo.

EDIFICIO DE SERVICIOS (ÖKONOMIEBAU)

Adosado al este del Soldatenbau encontramos el *Edificio de Servicios (Ökonomiebau)* (**18**), construido en tiempos de Luís V sin decoración especial como edificio funcional que era. Aquí estaban el horno, la sastrería, las despensas y la antigua cocina señorial. En la sección oeste todavía se pueden ver algunos restos del antiguo horno. También es posible adivinar algunos restos del antiguo matadero.

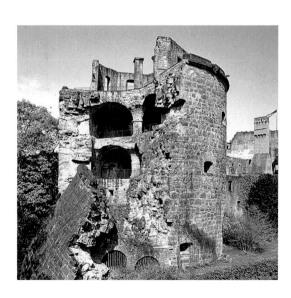

En 1994 se emprendió una restauración a fondo del edificio para poder utilizarlo con fines gastronómicos. En la planta baja y en la primera planta están la "Weinstube" y el restaurante del castillo. El techo estucado de la Carl-Theodor-Stube es original del siglo XVIII.

TORRE VOLADA (GESPRENGTER TURM)

Por el Edificio de Servicios (Ökonomiebau) se llega a la *Torre Volada (Gesprengter Turm)* (**19**), conocida también como Torre de la Pólvora (Pulverturm o Krautturm), porque aquí es donde se almacenaba la pólvora (Kraut en alemán). Sus inicios datan de Felipe El Recto, alrededor de 1490. Podría haber sido la torre del homenaje del primer castillo. Luís V la reforzó con bóvedas de piedra como torre de artillería y Federico IV le añadió, en 1600 aproximadamente, una planta octogonal con cúpula. En 1693, durante la Guerra de Sucesión Palatina, la hicieron saltar por los aires por orden del general francés Mélac. Una tercera parte de la circunferencia de la muralla se desprendió cayendo al foso. La Torre Volada con su muro desplomado siempre ha impresionado a los visitantes y ha inspirado a escritores y artistas descripciones filosóficas e imágenes pictóricas. También Goethe, aficionado al dibujo, inmortalizó esta imagen.

Ludwigsbau con la fuente del castillo

LUDWIGSBAU (EDIFICIO LUÍS)

Después del Edificio de Servicios (Ökonomiebau), por el norte se llega al *Ludwigsbau* (**20**). Sobre los cimientos de un edificio anterior, pero dentro de la muralla exterior, el Príncipe Palatino Luís V había encargado erigir en 1524 un edificio residencial de tres plantas, sencillo pero macizo, que más tarde fue destruido por la guerra (1693) y por un incendio (1764). Parece ser que estaba dividido en dos y que se accedía al mismo por la torre con escalera de caracol que aún encontramos hoy en pie en la parte central del edificio. Todavía pueden verse en la muralla sur algunos restos de los muros del edificio anterior de finales del siglo XIII o principios del siglo XIV. La decoración de los acabados del interior del edificio se ha perdido por completo. En la torre con escalera se puede ver el escudo de armas del Palatinado Electoral con el año 1524. Muestra el león palatino, los rombos de Wittelsbach así como el escudo del Vicariato, que indica el gobierno civil de los Príncipes Palatinos en el imperio. Debajo del escudo de armas pueden verse dos monos jugando.

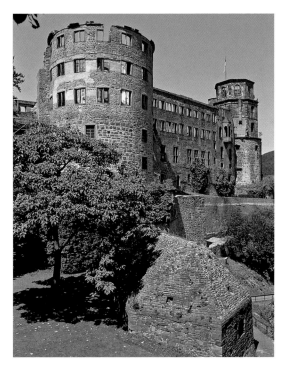

Torre de la Farmacia con Ottheinrichsbau y Campanario desde el este

TORRE DE LA FARMACIA (APOTHEKERTURM)

Detrás del Ludwigsbau encontramos la *Torre de la Farmacia (Apothekerturm)* (**21**), una parte del bastión este, que recibe su nombre de la farmacia del castillo o laboratorio instalado en esas dependencias en el siglo XVII. Construidas en el siglo XV, las tres plantas superiores fueron amuebladas como estancias residenciales, conjuntamente con el Ottheinrichsbau.

OTTHEINRICHSBAU (EDIFICIO OTÓN ENRIQUE)

Sin duda, el edificio más conocido del Castillo de Heidelberg es el *Ottheinrichsbau* (**22**). Fue construido entre 1556 y 1559 por encargo del príncipe palatino Otón Enrique (1502–1559, reg. 1556–1559), aunque las obras no terminaron hasta 1566. Es considerado como uno de los primeros palacios del Renacimiento en Alemania. No se sabe quién fue el arquitecto. Para construir el palacio se demolió el ala norte del Ludwigsbau (Edificio Luís). Dentro del edificio había estancias residenciales, una sala de audiencias así como un gran salón de banquetes, cuyo nombre "Sala Imperial" (Kaisersaal) probablemente se debe a una visita del Emperador Maximiliano II. Hoy en día, esa sala sigue

Ottheinrichsbau, fachada al patio

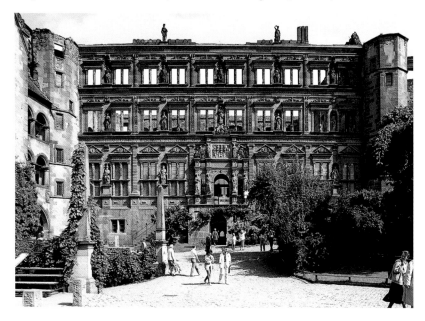

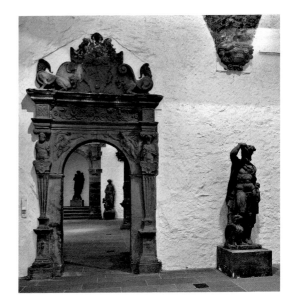

utilizándose para la celebración de diferentes eventos. Además, en su interior, que todavía permite reconocer la planta medieval, se han conservado unas puertas con suntuosas jambas de la época del Renacimiento. El tejado original a dos aguas sufrió daños en 1693 y falta en su totalidad desde 1764, cuando el castillo fue pasto de la llamas a causa de la caída de un rayo. El sótano del Ottheinrichsbau alberga el Museo de la Farmacia (Deutsches Apothekenmuseum) desde 1958.

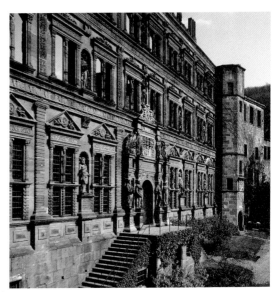

La suntuosa fachada muestra una ornamentación plástica elaborada, creada por el escultor flamenco Alexander Colin (1526–1612). En la decoración arquitectónica se recurrió a los principios del orden de columnas de la Antigüedad en una interpretación libre. Las figuras del Antiguo Testamento y el mundo de los dioses de la antigüedad son el reflejo del programa de gobierno, la legitimidad del poder, así como de la propia imagen del regente. Otón Enrique se hizo representar en el frontón del portón central con su escudo de armas. La fachada tiene 16 estatuas alegóricas, distribuidas en su día en las cuatro plantas, ubicadas cada una en un nicho entre dos ventanas dobles. En la planta baja (izquierda a derecha) a imagen del poder militar: Josué, Sansón, Hércules, David; en los frontones de las ventanas las efigies de emperadores romanos a semejanza de las monedas antiguas como expresión del poder político; en la primera planta están personificadas la Fortaleza, la Fe, el Amor, la Esperanza y la Justicia como las virtudes del regente cristiano; en la segunda planta como imagen de las constelaciones: Saturno, Marte, Venus, Mercurio y la Luna; arriba en el ático el Sol y Júpiter. Las estatuas originales fueron sustituidas por reproducciones y hoy en día se exponen en la planta baja cubierta del Ottheinrichsbau. Están en la Sala Imperial (Kaisersaal), en la Sala de Audiencias, en la Sala de Estar y en la salita "Stube". Los demás elementos decorativos plásticos, reflejados con la mayor precisión, fueron creados asimismo por Alexander Colin.

EDIFICIO DEL SALÓN DE CRISTAL (GLÄSERNER SAALBAU)

A continuación del Ottheinrichsbau hacia el norte está el *Edificio del Salón de Cristal (Gläserner Saalbau)* (**23**). Fue erigido unos 10 años antes del edificio anexo por encargo del Príncipe Palatino Federico II (reg. 1544–1556); no se sabe quién fue el arquitecto. El nombre del edificio se lo daba la fastuosa sala adornada con espejos venecianos de la planta superior. En 2012 se instaló una cubierta protectora de cristal

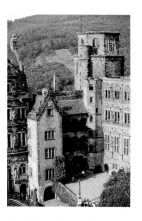

El Edificio del Salón de Cristal (Gläserner Saalbau) entre el Friedrichsbau y el Ottheinrichsbau

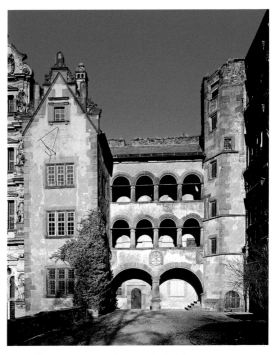

apoyada en soportes de metal. Dicha cubierta no es visible desde el patio interior del castillo.

El edificio se construyó con una fachada de arcadas al estilo del Renacimiento Italiano, típico en los palacios alemanes del siglo XVI. Los pasillos de arcadas situados frente al edificio están divididos por columnas cortas y con arcos compactos. El conjunto da la apariencia de un frente pesado y recuerda más a la arquitectura medieval que a las obras del Renacimiento, pero en los detalles de sus capiteles o en los escudos de armas redondos del propietario, muy probablemente obra del escultor Conrad Forster, se puede reconocer claramente la intención de la búsqueda de lo nuevo. Los daños provocados por la guerra en el siglo XVII y por el incendio de 1764 fueron la causa de la pérdida de esplendor del edificio palaciego de 1549. El ala occidental cuenta con un antiguo portón que conduce al exterior del patio del castillo. Al este de la fachada de arcadas hay una torre con escalera, que da acceso a las diferentes plantas del edificio.

CAMPANARIO (GLOCKENTURM)

El rincón noreste del recinto del castillo lo ocupa la *Torre del Campanario (Glockenturm)* (**24**), nombre que debe a la campana que hubo aquí en el siglo XVI. La torre octogonal, anexa al Gläserner Saalbau (Edificio del Salón de Cristal), es uno de los elementos más antiguos del castillo. Fue construida como torre de artillería aproximadamente a principios del siglo XV, y fue remodelada en repetidas ocasiones. Luís V la fortificó, Federico II elevó su altura y Federico IV la transformó en una atalaya visible desde muy lejos. Hoy la torre de tres plantas se ha vaciado y no es accesible para el visitante.

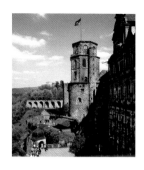

El Campanario con vistas a la Terraza de Scheffel

FRIEDRICHSBAU (EDIFICIO FEDERICO)

Con el Ottheinrichsbau, el *Friedrichsbau* (**25**), construido entre 1601–1607 por encargo de Federico IV, probablemente por su maestro de obras Johannes Schoch (ca. 1550–1631), es uno de los edificios más impresionantes del castillo. Ello se debe sobre todo al hecho de que el visitante puede admirar su fachada casi intacta, el tejado de estructura suntuosa y sus dependencias interiores que han permanecido intactas. Sin embargo, todo ello es resultado de una reconstrucción realizada aproximadamente en 1900, porque el Friedrichsbau sufrió daños importantes, como todos los demás edificios del castillo, en la Guerra de Sucesión de 1693 y en el incendio de 1764. Su interior quedó totalmente destrozado. Durante la reconstrucción de estilo marcadamente historicista, se reutilizó la decoración de la fachada del siglo XVII que aún quedaba en pie, en un orden arquitectónico clásico (columnas toscanas, dóricas, jónicas y corintias). Las figuras que hoy se encuentran en el interior del palacio fueron sustituidas por reproducciones.

La composición de las esculturas de la fachada se basa en una galería idealizada de ancestros de la dinastía de los Príncipes Palatinos, como base de su reivindicación del poder, de modo que los antepasados directos del

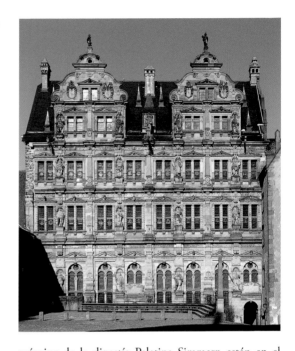

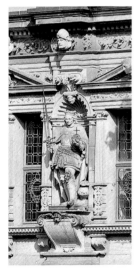

Detalle de la fachada al patio:
Príncipe Elector Ruperto III
como Rey de Germania

príncipe de la dinastía Palatina Simmern están en el nivel inferior, el del presente. Federico IV hace preceder su propia estatua por las de Federico III, Luís VI y Juan Casimiro (de izquierda a derecha). Sobre ellos está la línea de príncipes de los primeros Wittelsbach del Rin. Además de Ruperto I, fundador de la Universidad, fueron escogidas las figuras más significativas de la dinastía: Federico I, El Victorioso, en la batalla de Seckenheim, Federico II El Sabio y Otón Enrique, el último de la antigua línea dinástica electoral. El hecho de que la dinastía Wittelsbach adquiriera también el mayor rango en Europa, queda documentado en las representaciones de sus emperadores y reyes en el tercer nivel, el de la tercera planta. Luís El Bávaro fue Emperador (reg. 1328–1347) y Ruperto III (reg. 1400–1410) Rey del Sacro Imperio Romano Germánico. Otón fue elegido Rey de Hungría (reg. 1305–1308) y Cristóbal lo fue de Dinamarca (reg. 1440–1448). Sobre este nivel reinan los "padres" de la dinastía: Carlomagno, Otón de Wittelsbach, Luís I, primer Conde Palatino del Rin de la dinastía Wittelsbach, y Rodolfo I, fundador de la dinastía del Alto Rin. En el centro de todos ellos se alza la Diosa de la Justicia como legitimación del poder. Coronando los frontones de las buhardillas están las

alegorías de la Primavera y el Verano. Son símbolos de la temporalidad, es decir del devenir terrenal y del fruto. El escultor Sebastian Götz de Chur (ca.1575– después de 1621), en colaboración con el maestro de obras Johannes Schoch, necesitó unos tres o cuatro años para acabar todo el programa de figuras, que tienen una apariencia maciza y dominante.

LA CAPILLA DEL CASTILLO (SCHLOSSKAPELLE)

La Capilla del Castillo (Schlosskapelle) está en la planta baja del edificio, consagrada en su día a San Ulrico (923–973, obispo de Augsburgo). Sus cimientos se remontan hasta el siglo XIV. El riesgo de derrumbamiento hizo que fuera demolida y reconstruida por orden de Luís VI (reg. 1576–1583). Federico IV la integró en su edificio. La entrada principal del castillo que había al lado y a la que se accedía por el camino del castillo (Burgweg) fue eliminada. La capilla se construyó al estilo del Gótico Tardío, como puede verse en las bóvedas de aristas. Los palcos de la corte, cerrados con vidrio y ricamente decorados, que pueden verse arriba a la izquierda y a la derecha, fueron

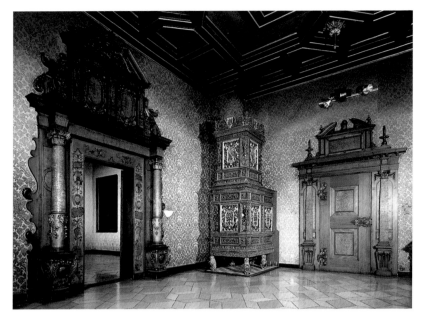

Tercera habitación del primer piso con estufas de azulejos (Neorenacimiento)

encargados por Juan Guillermo (1690–1716). El altar data del siglo XVIII. Hoy, en la capilla se pueden celebrar bodas y bautizos.

EL MUSEO DEL CASTILLO EN EL FRIEDRICHSBAU

Sobre la capilla, en las dos plantas principales había distribuidas varias habitaciones suntuosas. En la buhardilla, probablemente, estaban las dependencias del servicio. Los pasillos que daban al patio conectaban las cuatro habitaciones del ala norte de la primera y de la segunda planta respectivamente. Tras el incendio de 1764 se pudo impedir el derrumbamiento con la construcción urgente de un tejado de emergencia, pero ello limitó en gran medida la funcionalidad de las estancias.

La restauración completa quedó pendiente durante mucho tiempo, hasta que, a finales del siglo XIX, el Gobierno de Baden encargó al arquitecto Carl Schäfer (1844–1908) una decoración completa al estilo neorrenacentista. Artistas y artesanos como Karl Dauber o los hermanos Himmelheber de Karlsruhe, diseñaron unas habitaciones ricamente decoradas, puertas y suelos de marquetería de roble de estilo historicista. No se

Bargueño con esmaltes, Italia, circa 1680

encargó, por lo tanto, una reproducción a imitación de las antiguas habitaciones, sino una decoración interior que fuera coherente con el exterior. Sin embargo, las habitaciones nunca fueron habitadas por los príncipes. En el siglo XX sirvieron para albergar objetos de museo de la Colección Municipal de Heidelberg y el Badisches Landesmuseum exponía aquí sus colecciones de los siglos XVII y XVIII. Las esculturas de la fachada de tamaño sobrenatural, sustituidas por copias, fueron expuestas en los pasillos. En 1995, se pudo amueblar las habitaciones al estilo residencial gracias a la compra de objetos procedentes de los antiguos fondos de la Corona del Gran Ducado badense, del Palacio de Baden-Baden.

Pasillo del primer piso con estatuas de arenisca

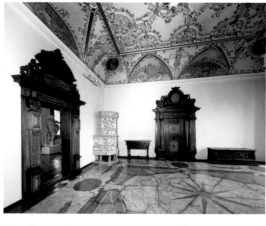

Los objetos de arte transmiten una buena impresión de lo que fueron los muebles originales que ya no podemos admirar. Los bargueños, los arcones y los muebles de asiento decoran y amueblan las habitaciones. Hay retratos familiares de los Príncipes Palatinos adornando las paredes, que evocan el recuerdo de los habitantes de hace 400 años. Entre ellos destacan las obras del pintor de la corte del Palatinado Electoral, Gerrit van Honthorst (1590–1656).

El mobiliario historicista de la tercera planta es parte de la gran colección de artesanía de artes y oficios de Baden de principios del siglo XIX. Al igual que con los estucados del techo y los suelos, los maestros de

Aparador, Schwetzingen,
circa 1880

Tercera habitación
del segundo piso

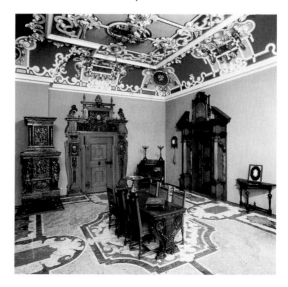

Karlsruhe y de Heidelberg crearon objetos de altísima calidad. Eran regalos dedicados a la dinastía del Gran Ducado, muy venerada en aquella época.

MENSAJES DE HOMENAJE AL GRAN DUQUE

Los mensajes de homenaje al Gran Duque constituyen un tipo muy particular de objetos de arte. Durante su largo reinado, desde 1852 hasta 1907, el Gran Duque Federico I de Baden fue uno de los príncipes alemanes más queridos. Ello se debe en gran medida a su política liberal, pero también al papel que desempeñó en la fundación del Imperio de 1871 en su calidad de yerno del Emperador Guillermo I. Los mensajes de homenaje eran documentos artesanales muy ornamentados, cuyo contenido quedaba relegado a segundo plano por la riqueza artística del diseño. Los soberbios documentos, con sus dibujos variados de Baden y de todo el mundo, son una muestra de la estrecha relación existente entre la burguesía culta y la dinastía regente y representan una capa social "influyente" inusualmente amplia. Los acontecimientos festivos que culminaban dicha relación de respeto mutuo fueron los jubileos del regente celebrados antes y después de 1900. Los mensajes de homenaje fueron convirtiéndose cada vez más en exquisiteces artísticas y en fuentes de historia cultural.

La colección de Baden, sin parangón, de aproximadamente 800 mensajes se custodiaba en el palacio de Baden-Baden después de 1918. En 1995, el Archivo General del Land en Karlsruhe logró adquirir casi toda la colección e inventariarla. En el Archivo General del Land se conservan también los cartones de Carl Schäfer, es decir los bocetos en formato original de las decoraciones de las paredes a escala 1:1. Schäfer, coherente con el conjunto del edificio, también recurrió a formas propias del Renacimiento. Sin embargo, la rica ornamentación fue sobrepintada en los años 50 del siglo XX, de modo que sólo quedan algunos esbozos escogidos de su obra en la sala de los mensajes de homenaje, como testimonio de las antiguas decoraciones de las paredes.

Techo del Friedrichsbau, cuarta habitación, segundo piso. Decoración al estilo del Historicismo

Mensaje de homenaje del estudiantado de Heidelberg, Heidelberg 1902

Mensaje de homenaje de la Universidad de Heidelberg para el Gran Duque Federico I, Nicolaus Trübner, 1906

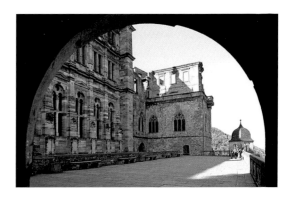

GRAN TERRAZA (GROSSER ALTAN)

A la salida del Friedrichsbau, la visita continúa a la izquierda en dirección al Gläserner Saalbau. Bajo la sección de este edificio, que conecta al oeste con las arcadas, hay un camino que, saliendo del patio, conduce a *La Gran Terraza del Castillo (Großer Altan)* (**26**). Desde aquí se puede disfrutar de las famosas vistas sobre la ciudad, el río Neckar y la planicie del Rin. Probablemente fue encargada por Federico IV, y cubre el antiguo camino del Castillo y el antiguo portón de entrada a la fortaleza. Desde el mirador se pueden ver también los restos de los muros de la antigua Trinchera de Carlos (Karlsschanze) con la antigua *Torre de Carlos (Karlsturm)* (**27**), situada al noreste del Castillo y que había sido construida en 1683 por el Príncipe Elector Carlos II. Adosado al este de la terraza está el antiguo *Arsenal de Luís V (Zeughaus)* (**28**) (primera mitad del siglo XVI). Hoy hace las funciones de almacén abierto para materiales de piedra, porque tras la destrucción no se volvió a rehabilitar el tejado.

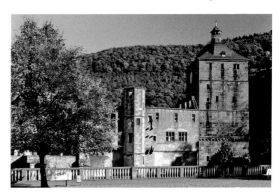

TORRE PORTADA (TORTURM) Y CASA DEL PUENTE (BRÜCKENHAUS)

Al salir del patio del castillo hacia el sur por la *Torre Portada (Torturm)* (**7**) y la *Casa del Puente (Brücken-haus)* (**5**), se llega a la zona exterior que hay frente al Castillo. Los dos edificios están conectados por el *Puente de Piedra (Steinerne Brücke)* (**6**) desde el que se puede disfrutar de unas bonitas vistas al profundo *Foso del Venado (Hirschgraben)* (**11**).

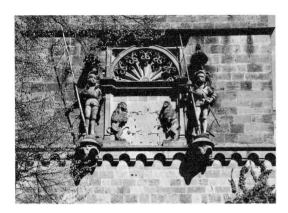

Torre Portada con antiguo escudo de armas y "Gigantes de la Puerta"

En su día, en la Torre Portada, construida aproximada-mente en 1530, estuvo el escudo de armas de los Prín-cipes Electores, pero más tarde se perdió. Sí se han conservado los dos guardianes armados, los "gigantes de la puerta" ("Torriesen") al igual que dos leones del Palatinado Electoral que sostienen el escudo de armas con la espada y el globo crucífero imperial. El puente, en su día una construcción levadiza de madera, fue reconstruido en piedra tras su destrucción en 1693. La Casa del Puente (Brückenhaus), erigida también por Luís V, al igual que entonces, es también hoy el acceso principal al Castillo. El pasaje del edificio tiene una bóveda con nervios en cruz.

CÁMARA DE SILLAS DE MONTAR (SATTELKAMMER) Y POZO DE LOS PRÍNCIPES (FÜRSTENBRUNNEN)

Desde la Brückenhaus hay un camino que pasa por la *Cámara de Sillas de Montar (Sattelkammer)* (**4**) y

conduce al *Pozo de los Príncipes de arriba (Oberer Fürstenbrunnen)* (**29**). El pozo fue renovado por el Príncipe Elector Carlos Felipe en 1738, y se cubrió con un sencillo edificio barroco. Del pozo se sacaba agua fresca que servía incluso para cubrir las necesidades de la lejana corte de Mannheim. En el foso que rodea la fortaleza por debajo del recinto superior está el *Pozo de los Príncipes de abajo (Unterer Fürstenbrunnen)* (**30**), de la época de Carlos Teodoro de 1767.

HORTUS PALATINUS

Desde el *Fürstenbrunnen* (**29**) de arriba, se accede al jardín del castillo dispuesto de forma escalonada. El "Hortus Palatinus" (Jardín Palatino) fue creado por el arquitecto francés Salomón de Caus (1576–1626) en los años 1616–1619, por encargo de Federico V. La

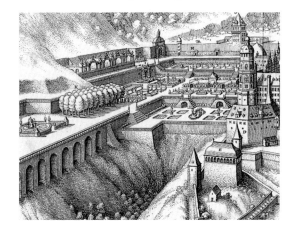

Hortus Palatinus, detalle del grabado al cobre de Matthäus Merian de 1620

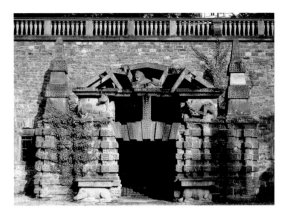

Puerta de acceso a la Gran Gruta

intención era establecer una conexión entre arquitectura, jardín y paisaje creando así una obra de arte global al estilo del Renacimiento. La disposición del jardín, organizada en terrazas con parterres artísticos, grutas y juegos de agua, sin embargo, nunca pudo llegar a culminarse. Después de que el propietario Federico V fuera designado Rey de Bohemia en 1619 y abandonara el Palatinado Electoral, se pararon las

Jardín del Castillo con parterres, estanque y terrazas superior e inferior

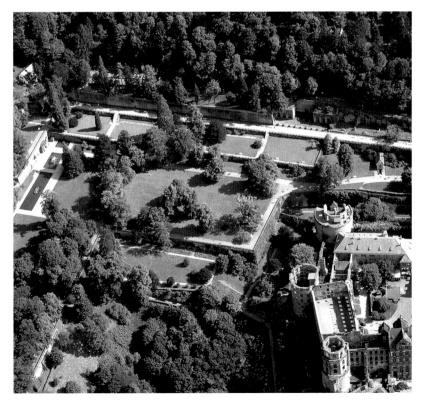

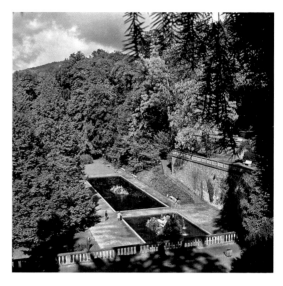

obras del jardín del castillo. Las guerras de finales del siglo XVII devastaron el Hortus Palatinus. Hoy sólo pueden verse algunos fragmentos de su esplendor original, como por ejemplo la *Galería de las Grutas (Grottengalerie)* (**31**) en la *terraza superior (Obere Terrasse)* (**32**) o la Escalera Elíptica, que lleva a los gabinetes del *jardín de columnas retorcidas* (**33**). La reconstrucción del jardín es algo que se ha planteado una y otra vez. Quizás algún día se restaurará para que podamos admirarlo en toda su belleza. Para poder construir el jardín en la ladera de la montaña, primero fue preciso un arduo trabajo para disponer las terrazas. La mayor de ellas es la del medio, la *Mittlere Gartenterrasse (Terraza del Jardín)* (**34**), con amplias vistas a la inferior, la *Untere Terrasse* (**35**), a las *fortificaciones orientales (Östliche Befestigungsanlagen)* (**36**) del castillo, a las murallas de contención y al Friesental. El

Bosquecillo de Naranjos

jardín, en su día maravilla floreciente, se concibió a imagen y semejanza de los jardines del Renacimiento Italiano. Hoy sólo se conserva en sus rasgos elementales. Por ello, ya sólo se puede adivinar cómo fueron los *Campos de las Pérgolas (Laubenfelder)* (**34**), los *Jardines de los Parterres (Parterregärten)* (**34**), el *Bosquecillo de Naranjos (Pomeranzenhain)* (**37**), el *Jardín de Flores de Temporada (Monatsblumengarten)* (**38**) o el *Laberinto (Irrgarten)* (**39**). En el siglo XIX plantaron especies botánicas exóticas: robles perennes, un cedro del Líbano y Gingkos biloba. Goethe se inspiró ya en

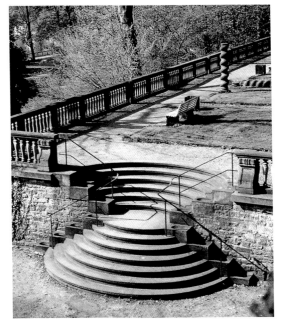

Escalera elíptica de acceso
a los jardincillos superiores

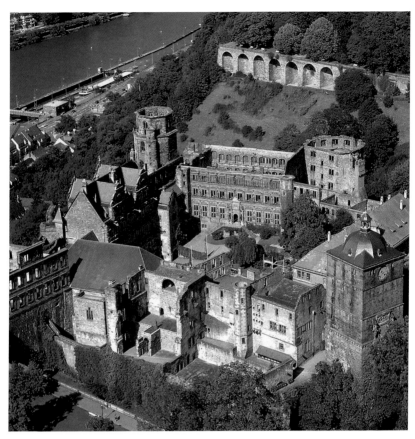

El castillo con las arcadas de la Terraza de Scheffel

1815 por este jardín de estilo inglés. Son muy famosos los versos dedicados a Marianne von Willemer (1784–1860) sobre el ambiente mágico del jardín en su "Diván de Oriente y Occidente".

Algunos de los elementos originales de la arquitectura del jardín se encuentran en el rincón sureste. Se trata del Parterre de Agua con la escultura de la fuente *"Padre Rin" (Vater Rhein)* (**40**) y de la *Gran Gruta (Große Grotte)* (**41**). Aquí empieza también la *estrecha terraza de arriba (Obere Terrasse)* (**32**), que se extiende hacia el oeste y sobre la que hay un nivel superior. Esta terraza alta también conserva algunos elementos de la primera construcción: la *Gruta de los Bañistas y de los Autómatas de Música (Bäder- und Musikautomaten-grotte)* (**42**), la *Galería de las Grutas (Grottengalerie)* (**31**), la *Pista del Palla-Maglio (Palmaillenspielbahn)* (**43**), un juego de la época similar al croquet, el *Arco*

Triunfal de Federico V (Triumphpforte Friedrichs V) (**44**), el *Antiguo Estanque de Venus (Venusbassin)* (**45**) y los antiguos *Gabinetes del Jardín con la Escalera Elíptica (Gartenkabinette und Ellipsentreppe)* (**33**).

La sección noreste del jardín del castillo está formada por la *Terraza de Scheffel (Scheffelterrasse)* (**46**), con su gran muro de contención, llamada así desde el siglo XIX. Desde aquí se disfruta de unas vistas maravillosas sobre la cara este del Castillo con sus diferentes torres (Kraut-, Apotheker- y Glockenturm), sobre la ciudad de Heidelberg y sobre las planicies del Rin. Se dice que Goethe estuvo en este mismo punto en repetidas ocasiones con su amada Marianne de Willemer. Desde 1922, en esta zona del jardín encontramos en su honor el *"Banco de Goethe" (Goethe-Bank)* (**47**), de piedra caliza.

JARDÍN DE LA ARTILLERÍA (STÜCKGARTEN) CON PUERTA DE ISABEL (ELISABETHENTOR) Y TORRE REDONDA (RONDELL)

Después de bajar a la *terraza del medio (Mittlere Terrasse)* (**34**) no debe uno perderse a continuación la visita del *Jardín de la Artillería (Stückgarten)* (**2**), dado que aquí se despliega ante la mirada del visitante hacia el oeste la planicie del Rin en todo su esplendor.

Puerta de Isabel con Jardín de la Artillería; detrás: Englischer Bau

83

En el camino que pasa por la *Casa del Puente (Brückenhaus)* (**5**) se accede a la *Puerta de Isabel (Elisabethentor)* (**3**), una edificación en forma de arco triunfal, que encargó Federico V en 1615 para su esposa Isabel de Estuardo. La puerta está ricamente ornamentada en la cara opuesta al jardín, mostrando características típicas del Barroco Temprano.

El Stückgarten, al que se llega pasando bajo la Elisabethentor, fue originalmente un bastión artificial de artillería que mandó construir Luís V en 1525 aproximadamente. Aquí es donde se instalaba la artillería, también denominada "Stücke" en alemán, de ahí el nombre del jardín. Federico V lo transformó en un jardín para su esposa Isabel, debilitando así la fortificación del castillo. Quedan aún algunos restos de la fortificación del Stückgarten: parte de los muros y de la *Torre Redonda (Rondell)* (**2**) que antes de saltar por los aires contaba con cinco plantas.

A través del portón de la *Portería (Torhaus)* (**1**), erigido en 1718 en el recinto del antiguo fuerte antepuesto que ya no existe, se sale del castillo para dirigirse a la ciudad por las escaleras del castillo o a la montaña Königstuhl con el funicular.

Botica Barroca de 1724 de Schwarzach/Baden en el Museo de la Farmacia

EL MUSEO ALEMÁN DE LA FARMACIA (APOTHEKENMUSEUM)

El Museo de la Farmacia (Deutsches Apothekenmuseum), ubicado desde 1958 en el Ottheinrichsbau (Edificio Otón Enrique), fue fundado en 1937 en Munich. El edificio del museo fue destruido en la 2ª Guerra Mundial. Tras la guerra, una parte de la colección que había sido trasladada pasó a exponerse en la Residencia Bamberg. Después pasó a la planta baja de su nueva ubicación en Heidelberg.

El Museo de la Farmacia ofrece una visión general impresionante de la historia de la farmacia gracias a sus fondos únicos de utillaje y objetos de farmacia de más de 400 años, como armarios, estanterías y recipientes de madera, porcelana o cerámica de Fayence. Resulta especialmente interesante la colección de medicamentos, con productos tradicionales de origen mineral, animal o botánico. También hay un herbolario. Los instrumentos técnicos, como él "Encendedor de Döbereiner", probablemente el primero de ese tipo, o los aparatos de destilación en la torre de la farmacia redondean la exposición permanente que bien merece una visita.

CUADRO CRONOLÓGICO

Siglos IX a XII	En el área que rodea Heidelberg se establecen algunos monasterios: el monasterio de San Miguel en la Heiligenberg (La Montaña de los Santos) en 863, los monasterios de San Esteban y San Lorenzo en la zona delantera de la Heiligenberg en 1094 y el convento de Neuburg en el valle del río Neckar en 1130; el monasterio cisterciense de Schönau en el valle del Steinach en 1142
1011	El Emperador Enrique II le regala al obispo Burcardo I de Worms el Lobdengau (Condado de la Edad Media desde Heidelberg a Weinheim)
2ª mitad del Siglo XII	Conrado, obispo de Worms, construye el primer castillo de Heidelberg, probablemente en la Gaisberg Pequeña (Kleiner Gaisberg) fundando un primer asentamiento en el valle
1156	Conrado de Hohenstaufen, hermanastro del Emperador Federico Barbarroja, se convierte en Conde Palatino y recibe en herencia las tierras franco-renanas. Con frecuencia se halla en la zona de Heidelberg
1196	La ciudad de Heidelberg aparece por primera vez en un documento del Conde Palatino Enrique para el monasterio de Schönau
1214	Luís I de Baviera, de la dinastía Wittelsbach, se convierte en Conde Palatino del Rin
1225	El Conde Palatino Luís I recibe en feudo del Obispo Enrique de Worms "un castro en Heidelberg con su castillo" ("castrum in Heidelberg cum burgo ipsius castri").
1294	Rodolfo I, Duque de Baviera, se convierte en Conde Palatino del Rin
1303	Aparecen documentados dos castillos en Heidelberg: el de arriba en la Pequeña Gaisberg y el de abajo en la Jettenbühl (ubicación actual del castillo)
1329	En el Tratado de Pavia, el Rey Luís el Bávaro da el Palatinado Renano a los descendientes de su hermano Rodolfo. El Electorado se otorgará alternando entre las dos ramas.
1346	Mención de una capilla en el castillo
1356	Bula de Oro: el Conde Palatino Ruperto I es confirmado como Príncipe Elector y poseedor de los cargos imperiales de Gran Senescal, de Juez Supremo y del Vicariato Imperial
1386	Ruperto I funda la Universidad de Heidelberg
1400	Ruperto III se convierte en Rey de Germania
1400–1410	Construcción del Ruprechtsbau
1ª mitad del siglo XV	Ampliación del castillo de abajo para convertirlo en residencia representativa; se erigen las murallas interior y exterior del castillo
1462	Batalla de Seckenheim: victoria de Federico I sobre las tropas de Baden, de Württemb. y del Obispo de Metz

2ª mitad del siglo XV	Fuerte expansión del Palatinado Electoral con Federico I el Victorioso y Felipe El Recto
1508–1544	Con Luís V se amplían las fortificaciones y el recinto interior del castillo: se construyen el Frauenzimmerbau, el Ludwigsbau, el Pabellón de la Guarnición y el Edificio de la Biblioteca
1518	Martín Lutero visita Heidelberg: justificación de sus tesis en una disputa
1537	Un rayo destruye el castillo de arriba
Circa 1550	Construcción del Gläserner Saalbau
1556–1559	Príncipe Elector Otón Enrique: se implanta la Reforma en el Palatinado Electoral. Edificación del majestuoso Ottheinrichsbau
1563	Con Federico III, conversión al Calvinismo. El "Catecismo de Heidelberg" pasa a ser el manual de los adeptos a la Reforma
1576–1583	Reintroducción de la doctrina luterana en el Palatinado por el Príncipe Elector Luís VI
1589–1592	Construcción de la Batería Norte y del Gran Barril con Juan Casimiro. Vuelta al Calvinismo
1601–1607	El Príncipe Elector Federico IV ordena la construcción del Friedrichsbau y encabeza la "Unión Protestante"
1609–1614	Litigio de sucesión de Jülich-Klever. Jülich-Berg pasa a los Condes católicos del Palatinado-Neuburgo
1612–1619	Federico V encarga la construcción del Englischer Bau y del Hortus Palatinus
1618	Inicio de la Guerra de los Treinta Años
1620	Después de su elección como Rey de Bohemia (1619), Federico V sufre una derrota en la "Batalla de la Montaña Blanca" cerca de Praga a manos de las tropas de la Liga Católica lideradas por el General Tilly. Federico huye a los Países Bajos Unidos
1622	El General Tilly conquista la ciudad y el Castillo de Heidelberg
1623	Maximiliano I, Duque de Baviera, manda trasladar a Roma la Bibliotheca Palatina como regalo al Papa Gregorio XV. El Electorado Palatino se transfiere a los Duques de Baviera. Expulsión de los protestantes del Palatinado Electoral
1648	Paz de Westfalia: Baviera conserva la propiedad del Alto Palatinado y el Electorado. El Palatinado Renano, con el octavo Electorado recién creado y el cargo hereditario de tesorero es devuelto a Carlos Luís, hijo del proscrito Federico V. Inicio de los trabajos de rehabilitación del Castillo de Heidelberg
1688–1697	Guerra de Sucesión Palatina: tras la muerte de Carlos II, Luís XIV reclama para sí la herencia de su cuñada Isabel Carlota del Palatinado
1689	Primera destrucción del castillo y de la ciudad de Heidelberg por las tropas del general francés Mélac

1693	Nueva ocupación por los franceses. Saqueo y destrucción definitiva del castillo
1697	Paz de Rijswijk. El Príncipe Elector Juan Guillermo del Palatinado-Neuburgo encarga desde Düsseldorf planos para derrumbar las ruinas y reconstruir un nuevo castillo en la planicie frente a Heidelberg. Sin embargo, todo queda en medidas de seguridad en el Friedrichsbau y en el Gläserner Saalbau
1716	El Príncipe Elector Carlos Felipe se instala en Heidelberg y planea la reconstrucción del castillo
1720	Tras los conflictos entre el Príncipe Elector católico y los ciudadanos protestantes de Heidelberg por la práctica religiosa, la residencia se traslada a Mannheim
1750	Construcción del tercer Gran Barril por el Príncipe Elector Carlos Teodoro
1764	Un incendio provocado por un rayo destruye el castillo. El Friedrichsbau y el Frauenzimmerbau se arreglan con tejados provisionales
1778	El Príncipe Elector Carlos Teodoro abandona el Palatinado para asumir su herencia bávara en Munich
1775, 1779	Goethe visita el Castillo de Heidelberg. La ruina se convierte en objeto de inspiración de poemas y cuadros
1799	El Príncipe Elector Carlos Teodoro fallece en Munich
1801	Publicación de la Oda "Heidelberg" de Hölderlin
1803	Resolución General de la Delegación Imperial: disolución del Palatinado Electoral pasando los territorios a la derecha del Rin a formar parte de Baden
1804	Inicio del "Romanticismo de Heidelberg"
1806	El Príncipe Elector Carlos Federico se convierte en Gran Duque de Baden. Bajo su mando se incrementa la protección de las ruinas del castillo
1810	El emigrante francés Charles Conde de Graimberg llega a Heidelberg para defender la conservación del castillo. Recopila una colección de obras de arte en torno a la historia del Palatinado Electoral
1815	Heidelberg se convierte en el cuartel general de los aliados contra Napoleón: el Emperador Francisco I de Austria, el Zar Alejandro de Rusia y el Rey Federico Guillermo III de Prusia fundan la "Santa Alianza". Con motivo del encuentro de los monarcas, las ruinas del castillo son iluminadas con un gran fuego de madera
1ª mitad del siglo XIX	El Castillo de Heidelberg se convierte en monumento nacional gracias al turismo incipiente
1866	Fundación de la Asociación del Castillo de Heidelberg (Heidelberger Schlossverein)

1868	El poeta Wolfgang Müller de Königswinter promueve la reconstrucción del Castillo de Heidelberg
1883	Creación de la "Oficina de Reconstrucción del Castillo" (Schlossbaubüro) bajo la supervisión del Director de Monumentos, el Dr. Josef Durm en Karlsruhe y bajo la dirección del Inspector regional de Obras Julius Koch y del arquitecto Fritz Seitz. Se realiza un estudio de las ruinas para valorar mejor los daños y las necesidades futuras de conservación y seguridad
1890	Inauguración del funicular Kornmarkt-Castillo-Molkenkur
1891	Reunión de una comisión de expertos de toda Alemania para debatir la reconstrucción del castillo. Deciden conservar las ruinas del castillo como testimonio de la historia. Por primera vez se establecen los principios de la conservación moderna de monumentos
1897–1903	Remodelación interior del Friedrichsbau al estilo del Historicismo, siguiendo el proyecto del arquitecto de Karlsruhe Carl Schäfer
1901	Publicación en Estrasburgo de "¿Qué será del Castillo de Heidelberg?" de Georg Dehio
1913	Descripción histórica artística detallada del castillo por Adolf von Oechelhäuser en la serie "Monumentos artísticos del Gran Ducado de Baden" (Kunstdenkmäler des Großherzogtums Baden)
1923–1925	Saneamiento de las terrazas y de las ruinas de los jardines del castillo por Ludwig Schmieder
1926	Primer Festival Teatral de Heidelberg en el patio del castillo
1934	Inauguración del remodelado Salón Real (Königssaal) en el Frauenzimmerbau
1954	Decoración de las salas del Friedrichsbau a cargo del Museo Palatino de Heidelberg (Kurpfälzisches Museum) y del Museo del Land de Baden de Karlsruhe (Badisches Landesmuseum) con retratos de los antepasados, muebles y tapices de los siglos XVII y XVIII
1998	Instalación en el Friedrichsbau de la colección de objetos de arte del Palacio de los Ancestros de Baden, en Baden-Baden
2009–2011	Rehabilitación del Salón Real
2012	Inauguración del nuevo Centro de visitantes

TABLA GENEALÓGICA

Príncipes Palatinos de Lotaringia Renania

Hermann I, 929–996 ⚭ Heylwig de Dillingen
Conde Palatino del Rin 986–996 931–974

Ezzo (Ehrenfried), 955–1034 Hezelin I, circa 985–1033 *
Conde Palatino del Rin 1025–1034 Conde de Zülpich

Otto, circa 995–1047 Enrique I, † posterior de 1060
Conde Palatino del Rin 1034–1045 Conde Palatino del Rin 1045–1060

¿Hermano?

Enrique II de Laach † 1095 † 1095 Hermann II, circa 1049–1085
Conde Palatino del Rin 1085–1095 Conde Palatino del Rin 1061–1085

Hijastro

Sigfrido de Ballenstedt, circa 1075–1113
Pfalzgraf bei Rhein 1099–1113

Godofredo de Calw, circa 1060–1133
Conde Palatino del Rin 1113–1125

Guillermo de Ballenstedt, circa 1112–1140
Conde Palatino del Rin 1125–1140

Hermann de Stahleck ⚭ Gertrudis de Suabia
circa 1100–1156 circa 1104–1149 (?)
Conde Palatino del Rin 1142–1156

Staufen

Conrado de Staufen, 1135–1195 *(Sobrino de Gertrudis de Suabia)*
Conde Palatino del Rin 1156–1195

Welfos

Enrique de Brunswick el Viejo ⚭ Agnés de Staufen
um 1173–1227 circa 1176–1204
Conde Palatino del Rin 1195–1211

Enrique de Brunswick el Joven
circa 1195–1214
Conde Palatino del Rin 1211–1214

Wittelsbach

Luís I, 1174–1231
Conde Palatino del Rin 1214–1228

Otón II, 1206–1253
Conde Palatino del Rin 1228–1253

Luís II, 1229–1294
Conde Palatino del Rin 1253–1294

Rudolfo I, 1274–1319 Luís el Bávaro, 1282–1347
Conde Palatino del Rin 1294–1319 Conde Palatino del Rin 1294–1329
 Rey de Germania 1314–1347
 Emperador romano 1328–1347

Adolfo, 1300–1327 * Rudolfo II, 1306–1353 Ruperto I, 1309–1390
 Conde Palatino del Rin 1329–1353 Conde Palatino del Rin 1329–1390
 Primer Príncipe Elector 1329–1353 Príncipe Elector 1353–1390

Ruperto II, 1325–1398
Conde Palatino del Rin 1329–1398
Príncipe Elector a partir de 1390

* no eran Condes Palatinos ni Príncipes Electores

Ruperto III, 1352–1410
Rey de Germania 1400–1410,
Príncipe Elector 1398–1410

Luís III, 1378–1436
Príncipe Elector 1410–1436

Luís IV, 1424–1149
Príncipe Elector 1436–1449

Federico I, 1425–1476
Príncipe Elector 1451–1476

Felipe El Recto
1448–1508
Príncipe Elector 1476–1508

Luís V El Pacífico
1478–1544
Príncipe Elector 1508–1544

Ruperto del Palatinado*
1481–1504

Federico II El Sabio 1482–1556
Príncipe Elector 1544–1556

Otón Enrique, 1502–1559
Príncipe Elector 1556–1559

Línia Palatinado-Simmern
emparentados a través del Conde Palatino
Esteban de Simmern-Zweibrücken,
hijo de Ruperto III/Rey Ruperto I

Federico III, 1515–1576
Príncipe Elector 1559–1576

Luís VI, 1539–1583
Príncipe Elector 1576–1583

Federico IV, 1574–1610
Príncipe Elector 1583–1610
(hasta 1592 bajo la tutela de
Johann Casimir)

Federico V, 1596–1632
Príncipe Elector 1610–1623,
Rey de Bohemia 1619–1621

Carlos I Luís, 1617–1680
Príncipe Elector 1649–1680

Carlos II, 1651–1685
Príncipe Elector 1680–1685

Línia Palatinado-Neuburgo

Felipe Guillermo, 1615–1690
Príncipe Elector 1685–1690

Juan Guillermo, 1658–1716
Príncipe Elector 1690–1716

Carlos Felipe, 1661–1742
Príncipe Elector 1716–1742

Línia Sulzbach

Carlos Teodoro, 1724–1799
Príncipe Elector del Palatinado-Baviera 1742–1799

Línia Birkenfeld

Maximiliano IV José, 1756–1825
Príncipe Elector del Palatinado-Baviera 1799–1805
Rey de Baviera 1805–1825

GLOSARIO

Acodar	Adelantar un envigado para que sobresalga
Alegoría	Símbolo
Arcada	Arco sobre dos pilares o columnas
Arco apuntalado	Arco de refuerzo transversal al eje longitudinal de una bóveda
Armería	Depósito de armas
Bastión	Muro defensivo que sobresale
Bosquete	Setos de arbustos muy recortados
Buhardilla	Saliente en forma de pequeña casa sobre un tejado
Capitel	Pieza que remata la columna o pilar por la parte superior
Casamatas	Cámaras fortificadas y abovedadas de un castillo
Corintio	Orden de columnas antiguo de capitel adornado con hojas
Cornisa	Perfil horizontal del muro
Cornisamento	Elemento de construcción, casi siempre horizontal, que divide un muro exterior en secciones individuales
Cortina	Sector de muralla entre dos torres o esquinas
Crucero	espacio de una iglesia común a la nave mayor y a la que se cruza con esta
Dórico	Orden de columnas griego más antiguo
Escalinata	Escalera exterior sin cubierta
Estucado	Decoración con yeso
Fayence	Cerámica cubierta con esmalte de estaño de colores vivos
Foso	Excavación que circunda el castillo por delante de la muralla
Friso	Faja horizontal lisa o decorada en el borde superior de un muro
Frontón transversal	Frontón falso de la buhardilla
Gabinete	Habitación pequeña; habitación contigua a la alcoba
Glacis	Campo vacío detrás del castillo, término de la arquitectura de las fortalezas
Historicismo	Arte y cultura del periodo que transcurre entre el Biedermeier y el Modernismo (mediados del siglo XIX – principios del siglo XX), consistente en imitar estilos anteriores
Jambas	Cada una de las piezas laterales que abren el hueco de una ventana o puerta
Jónico	Orden de columnas griego de los Jónicos
Liza	Espacio entre la barrera y la muralla principal de un castillo
Luneta	Abertura o superficie semicircular sobre una puerta o ventana
Manierismo	Estilo artístico que enlaza el Renacimiento con el Barroco
Mayólica	Loza con esmalte de estaño de Italia o España
Muralla Exterior	Muralla defensiva alta erigida hacia la ladera ascendente
Obelisco	Pilar de piedra cuadrado acabado en punta en el extremo superior

Palla-Maglio	Juego de la época similar al croquet
Pilastra	Pilar adosado a una pared
Sillería	Superficie de muro o pared hecha con sillares o simulación de sillares
Terraza	Balcón construido hasta el suelo sobre el piso superior de otra construcción o columnas
Torre del homenaje	La torre defensiva más alta
Toscano	Orden de columnas de los romanos
Tracería	Forma geométrica de decoración del Gótico para dividir ventanas y otras superficies

BIBLIOGRAFÍA

Benz, Richard: Heidelberg – Schicksal und Geist. Konstanz 1961. 2. Aufl. 1975.

Chlumsky, Milan (Hrsg.): Das Heidelberger Schloss in der Fotografie vor 1900. Heidelberg 1990.

Debon, Günther (Bearb.): Goethe und Heidelberg. Katalog zur Ausstellung der Goethe-Gesellschaft Heidelberg in der Universitätsbibliothek vom 23. April bis 28. August 1999. Heidelberg 1999.

Dehio, Georg: Handbuch der deutschen Kunstdenkmäler. Baden-Württemberg 1. Die Regierungsbezirke Stuttgart und Karlsruhe. Bearb. von Dagmar Zimdars. München, Berlin 1993.

Dehio, Georg: Was wird aus dem Heidelberger Schloss werden? Straßburg 1901.

Dehio, Georg; Riegl, Alois: Konservieren, nicht restaurieren. Streitschriften zur Denkmalpflege um 1900. Bearb. von Marion Wohlleben. Braunschweig 1988.

Fink, Oliver: Theater auf dem Schloss. Zur Geschichte der Heidelberger Festspiele. Heidelberg 1997.

Fink, Oliver: »Memories vom Glück«. Wie der Erinnerungsort Alt-Heidelberg erfunden, gepflegt und bekämpft wurde. Heidelberg 2002.

Goetze, Jochen; Fischer, Richard: Das Heidelberger Schloss. Heidelberg 1988.

Grimm, Ulrike; Wiese, Wolfgang: Was bleibt. Markgrafen-schätze aus vier Jahrhunderten für die badischen Schlösser bewahrt. Stuttgart 1996.

Haas, Rudolf; Probst, Hansjörg: Die Pfalz am Rhein. 2000 Jahre Landes-, Kultur- und Wirtschaftsgeschichte. Mannheim 1984.

Hanselmann, Jan Friedrich: Die Denkmalpflege in Deutsch-land um 1900. Frankfurt/Main 1996.

Heckmann, Uwe: Romantik. Schloss Heidelberg im Zeitalter der Romantik. Regensburg 1999 (Staatliche Schlösser und Gärten Baden-Württemberg: Schätze aus unseren Schlössern, Bd. 3).

Hepp, Frieder (Hrsg.): Ernst Fries. Heidelberg 1801 bis 1833 Karlsruhe. Ausstellung im Kurpfälzischen Museum, Heidel-berg, 28. Oktober 2001 – 13. Januar 2002. Heidelberg 2001.

Hepp, Frieder: Matthaeus Merian in Heidelberg. Ansichten einer Stadt. Heidelberg 1993.

Hepp, Frieder (Hrsg.); Roth, Anja-Maria (Bearb.): Ein Fran-zose in Heidelberg. Stadt und Schloss im Blick des Grafen Graimberg (Paars 1774 – 1864 Heidelberg) ; Ausstellung im Kurpfälzischen Museum, Heidelberg, 30. April – 27. Juni 2004. Heidelberg 2004.

Hubach, Hanns; Sellin, Volker: Heidelberg, das Schloss. Heidelberg 1995.

Koch, Julius; Seitz, Fritz (Hrsg.): Das Heidelberger Schloss. Bd. 1 und 2. Darmstadt 1887, 1891.

Manger, Klaus (Hrsg.): Heidelberg im poetischen Augenblick. Die Stadt in Dichtung und bildender Kunst. Heidelberg 1987.

Merz, Ludwig: Die Residenzstadt Heidelberg. Heidelberg 1986.

Mitteilungen zur Geschichte des Heidelberger Schlosses. Hrsg. vom Heidelberger Schlossverein. Heidelberg, 1. 1885/86 (1886) – 7. 1921/36.

Mittler, Elmar (Hrsg.): Bibliotheca Palatina. Katalog zur Ausstellung vom 8. Juli bis 2. November 1986 in der Heiliggeistkirche Heidelberg. Bd. 1 und 2. Heidelberg 1986.

Mittler, Elmar (Hrsg.): Heidelberg. Geschichte und Gestalt. Heidelberg 1996.

Oechelhäuser, Adolf von: Das Heidelberger Schloss. (1. Aufl. 1891), 9. Aufl. bearb. von Joachim Göricke. Ubstadt-Weiher 1998.

Paas, Sigrid (Hrsg.): Liselotte von der Pfalz. Madame am Hofe des Sonnenkönigs. Ausstellung der Stadt Heidelberg zur 800-Jahr-Feier, 21. September 1996 bis 26. Januar 1997 im Heidelberger Schloss. Heidelberg 1996.

Poensgen, Georg (Hrsg.): Kunstschätze in Heidelberg aus dem Schloss, den Kirchen und den Sammlungen der Stadt. München 1967.

Reichold, Klaus: Der Himmelsstürmer. Ottheinrich von Pfalz-Neuburg (1502–1559). Regensburg 2004.

Die Renaissance im deutschen Südwesten zwischen Reformation und Dreißigjährigem Krieg. Ausstellung des Landes Baden-Württemberg auf dem Heidelberger Schloss, 21. Juni – 19. Oktober 1986. Karlsruhe 1986.

Rödel, Volker (Red.): Mittelalter: Schloss Heidelberg und die Pfalzgrafschaft bei Rhein bis zur Reformationszeit. Begleitpublikation zur Dauerausstellung der Staatlichen Schlösser und Gärten Baden-Württemberg. 2. Aufl. Regensburg 2002.

Roth, Anja-Maria: Louis Charles François de Graimberg (1774–1864), Denkmalpfleger, Sammler, Künstler. Heidelberg 1999.

Schaab, Meinrad: Geschichte der Kurpfalz. Bd. 1 und 2. Stuttgart 1988, 1992.

Schlechter, Armin (Hrsg.): Kostbarkeiten gesammelter Geschichte. Heidelberg und die Pfalz in Zeugnissen der Universitätsbibliothek. Heidelberg 1999.

Vetter, Roland: Heidelberga deleta. Heidelbergs zweite Zerstörung im Orléansschen Krieg und die französische Kampagne von 1693. Heidelberg 1989.

Walther, Gerhard: Der Heidelberger Schlossgarten. Heidelberg 1990.

LEYENDA DEL PLANO DE SITUACIÓN